U0010575

逗陣來唱囡仔歌(IV)

台灣植物篇

康原／著 賴如茵／譜曲 李桂媚／繪圖

晨星出版

為植物唱歌

莫渝（詩人）

地球上，任何生靈攏有伊生長 kah 存在 ê 方式合密碼。英國偉大的浪漫主義詩人布萊克（William Blake,1757～1827）tī〈天眞的暗示〉內底講：「一沙一世界，一花一天堂。」（To see a world in a grain of sand, and a heaven in a wild flower.），短詩深含哲理，猶原有相當 ê 現實意義。「一花一天堂」，既表現植物單一生命 ê 完整，mā-sī 歌詠單一生命 ê 完美。

早期，咱知影《湖濱散記》作者梭羅（Henry David Thoreau,1817～1862）是一個散文作家合抗議者，最近，因為一寡書稿 ê 整理、問世，更加認識這位有環保意識對植物生態關心 ê 作家。伊在〈種子的傳播〉（收進《種子的信仰》書內）提供深刻 kah 相當有意義 ê 植樹種子奇蹟 ê 知識。伊講：「假使 ê-tàng 予我相信你有一粒種子，我就期待奇蹟 ê 出現。」

地球上，人類靠語言文字溝通，語言文字無全或者無文字，就依賴手勢、物品；簡單講，

靠逐家共識 e 符碼密語產生了人際關係；動物之間的聯絡溝通，同款藉著 in e 符碼密語互相呼

應，植物亦是。植物 e 光合作用，就是 in 上偉大嘛是獨有 e 密語，人類 e 生存間接偎 in。

通常 e 認知，只要有陽光、水分、田土，種子就 ē-tàng 發芽，植物就成長。咱嘛知影這是植

物生長 e 基本條件。科學家、園藝家有另一番思維。in 添加某種元素，予種子 kah 植物更加適意

更加愉快 e 生活。kiau 土地 kā 大自然足密切關連 e 原住民，比自認「文明人」e 咱更加有常識。

原住民認為「樹木花草就愛唱歌，in 日夜唱歌供養咱，咱有耳無聽到。」原來，這植物在地面上

唱著咱聽無 e 情歌，就親像咱看未著地下 in e 根十指交扣綑纏交參。原住民猶認為「咱的耳腔故

障，收不到 in 釋放出來 e 頻道。」照按呢講法，嘛有實驗證明：在花園內放音樂，花就開 kah 特

別 suí，特別香，特別好看。

植物，m̄ 限定家己唱歌，嘛就愛唱歌予第三者聽。

用心 tī 台灣這塊土地上 e 知名作家康原，寫過足 tsuē kah 土地緊密聯繫 e 詩文學，用一句俗

語講：伊 kah 台灣「褲帶結相連」。梭羅嘛講：「一個人想活得富足、堅強，一定愛 tī 家己 e 土

地上。」兩位攏全款深愛土地。康原伊嘛寫眞 tsuē 台灣囡仔歌 kah 故事。如今，伊整理出《逗

陣來唱囡仔歌》套書，其中一冊 kah 植物有關。伊 beh 爲植物唱歌。「爲植物唱歌」涵蓋雙重意

涵，其一，替植物唱歌，伊 ê-hiáu 植物之間的符碼密語，替 in 傳予人類；其二，伊 beh 唱歌予植

物聽，用伊旺盛 ê 協調，唱予花草林木聽，予植物 tī 音樂聲中愉快 ê 成長。

tī 這本冊，總共有42首歌詩，有42種植物予吟唱，每篇自成一單元，除了華文 ê 歌詞文字解

說外，用教育部頒訂 ê 台羅拼音標示，請台語教師標音，方便學習閱讀。另外，有「小典故」

kah「植物知識通」兩則知識傳導。前者接續文學文化，後者散播知識生態。這是一本知識 kah

審美互相交流傳唱 ê 冊。

康原有深深 ê 土地情，編寫出這本有心有趣味有感情 ê 囡仔冊，兒童文學 ê 好冊，大人全款

ê-tàng 認眞唸唱，予家己聽、予植物聽、予眾人聽。

舉筆佇台灣土地寫詩

方耀乾（台中教育大學副教授）

康原兄是講佮做一致的人，做人趣味袂膨風。長期以來，以台灣做田，認真拍拚做田野調查、記錄、推廣台灣文化，也舉筆用詩歌、散文書寫台灣的各種文化風景。今為著咱的下一代，伊舉筆寫囡仔歌，予咱的囡仔有新的詩通唸，有新的歌通唱。伊講到做到，實在值得咱呵咾欽佩。

進前伊已經出版《逗陣來唱囡仔歌——台灣歌謠動物篇（一）》、《逗陣來唱囡仔歌——台灣民俗節慶篇（二）》、《逗陣來唱囡仔歌——台灣童玩篇（三）》，今欲推出《逗陣來唱囡仔歌——台灣植物篇（四）》，伊講向望透過歌謠予咱的囡仔快樂學習母語、認識土地佮植物、並且培養珍愛大自然，了解台灣文化，最後會當珍惜台灣。這個向望真實在，也值得咱來致意注目。

5

這本冊收入四十二首囡仔歌謠，每一首攏描寫一種台灣的植物。有的是台灣在地的植物，有的是外來，毋過已經馴化的植物。遮的植物佇台灣四界攏看會著，毋過咱定定按伊的身邊行過，卻是「大目新娘，無看灶」，毋捌伊。咱的國民學校也真少佇課本介紹著，致使咱的囡仔兄、囡仔姊毋捌逐工佇咱的身邊用身軀做筆佇這塊土地寫詩的「植物詩人」。這是誠可惜的代誌！今康原兄毋捌用歌謠予咱撐開目睭，予咱看見咱四周圍的「歌詩」，予咱的囡仔有詩通唸、有歌通唱。

這本冊毋但有詩、有歌，也標注羅馬音標、有曲譜，閣有「字詞解釋」、「小典故」、「植物知識通」等專欄，對了解歌詩真有幫贊。相信透過這本冊，會當予咱的囡仔成做快快樂樂的學生，堂堂正正的台灣人。

6

以童子為師，以植物為友

蕭蕭（作家、明道大學副教授）

六十歲以後，全才作家康原返老還童，童心大發，大量產製童謠兒歌，彷彿找到生命中最適合他發揮的文類，傾其一生之所知、所能，盡情展佈他的愛心、童心。最早一九九四年康原就與他的老師施福珍聯手出版《台灣囡仔歌的故事》兩冊，兩年後又由玉山社、晨星出版社發行同類型書籍，以整理台灣舊有囡仔歌，欣賞、推廣為重心。二〇〇二年康原開始自己創作兒歌，出版《台灣囡仔歌謠》、《台灣囡仔的歌》。六十歲以後，《逗陣來唱囡仔歌》區分類型出版——台灣歌謠動物篇、台灣民俗節慶篇、台灣童玩篇、台灣植物篇，陸續出版，目不暇給，耳朵來不及聽，總是迴繞著渾厚的土地之音、輕快的童稚之聲。

多年前在〈囡仔歌是台灣詩的田土——康原為彰化詩學另闢幽徑〉的論文中，我曾分析康原的台語兒歌具有這幾種特色：

和諧的押韻之美

驚喜的拼貼之美

豐盛的物產之美

教育的傳承之美

純真的戲謔之美

多變的台語之美

以《逗陣來唱囡仔歌（四）——台灣植物篇》來看，歌詞以漢字書寫，附以教育部頒訂的台羅拼音標示，另外配置「字詞解釋」，都有利於台語的學習與推廣。其後的「小典故」、「植物知識通」，配合張憲昌和曹武賀的植物影像、李桂媚的電腦插畫，更具有認識土地、認識植物、認識生活的副學習效果，這些文字魅力與編輯設計，正符合我論文裡的觀察。最主要的，音樂教師賴如茵所譜的歌曲優美流暢，既有童趣，又有活力，更是這兒歌所以能廣為流傳的主要關鍵。

多少年來，人類自以為是萬物之靈的夸夸之論已稍見收斂，人已知道謙卑地與萬物共生共存，知道觀察動植物、學習動植物、與動植物為友，這樣的觀念如果能從小時候就加以培養，

8

對於我們賴以為生的周邊土地、大範圍的地球，將有寬緩、紓解的作用。但是，一般人對於「孩童是大人的老師」這樣的觀念，則尚未有普遍的認知，小孩子的天真無邪、天生的道德標準、對事物的原始觀念，在在都值得大人學習，「小孩子的觀點」才是真正文學藝術重要的啟蒙處，童真童趣永遠是文學藝術迷人的地方。康原選擇「囡仔歌」、選擇「植物篇」而寫作，想必是見識到「以童子為師，以植物為友」的重要，因此，我樂於推薦這種認知下的《逗陣來唱囡仔歌（四）──台灣植物篇》。

9

植物‧詩歌與台灣文化

康原

從一九九四年由《自立晚報》出版《台灣囡仔歌的故事1、2》兩冊後，中央圖書館的台灣分館策劃我的專題系列演講，筆者走進學校校園及各種圖書館與社團，展開〈傳唱台灣文化〉及〈說唱台灣囡仔歌〉為主題的演講，唱施福珍老師的歌謠，講我透過歌謠書寫的故事，獲得許多聽眾的迴響。

一九九六年玉山社也為我出版《台灣囡仔歌的故事》，二〇〇〇年由晨星出版《囡仔歌教本》，玉山社的書獲得當年的金鼎獎之後，我也開始創作囡仔歌。二〇〇二年《台灣囡仔歌謠》、二〇〇六年《台灣囡仔的歌》，我曾在自序中說：「台灣囡仔歌是台灣人的情歌……有家鄉的風土味、童年的嬉戲記憶與成長過程的生活點滴……」筆者認為作家一定要以作品去傳遞生活經驗。

由曾慧青小姐譜曲的《台灣囡仔的歌》二十首歌，詩人向陽說：「台灣囡仔歌謠的特色，在康原筆下重新復活，台灣記憶也在這些作品中回到我們的心中。」廖瑞銘教授說：「吟唱這

此詩歌，一邊回味詩中的農村畫面，一邊感受康原記錄這塊土地的節奏，是一種享受、一種幸福。」書推出之後也獲得很好的讚賞。

二〇〇七年八月四、五兩日，在彰化縣政府教育局及文化局的支持下，分別在員林演藝廳、彰化縣政府演藝廳，辦了兩場演唱會，也獲得聽眾的欣賞，媒體報導：「康原為傳承逐漸消失的農村經驗，也為了推展母語，將詩歌譜成兒歌來傳唱……慧青的曲加入西洋音樂的和聲、爵士曲風、古典音樂的風味，卻不離台灣鄉土味……」演唱會之後，我還是努力的傳唱台灣。

二〇一〇年二月推出以動物為描寫對象的歌謠《逗陣來唱囡仔歌（一）——台灣歌謠動物篇》，傳授小孩在學習母語之外，還要了解這些動物與人類的關係，長期生活在島上的動物，因與人有密切關係，也產生許多諺語，比如牛：就有「牛牽到北京嘛是牛」、「一隻牛剝雙領皮」、「牛聲馬喉」、「牛頭馬面」，以及摸春牛的台灣習俗等，都要透過唱歌的過程，讓孩子接觸台灣文化。《逗陣來唱囡仔歌（二）——台灣民俗節慶篇》，透過詩歌傳唱台灣的生活與節慶。《逗陣來唱囡仔歌（三）——台灣童玩篇》，除了喚醒童年記憶之外，讓學生認識以前小孩的創意遊戲。

11

如今推出《逗陣來唱囡仔歌（四）——台灣植物篇》，透過歌謠來認識植物生態，學習欣賞台灣的花草樹木。在編輯上我們規劃：囡仔歌詞除漢字外，以教育部頒訂的台羅拼音標示，請台語教師謝金色標音，方便學習閱讀。本書歌曲由音樂教師賴如茵譜曲，精確的詮釋歌謠中的植物特性。李桂媚小姐的插畫，配合張憲昌老師、曹武賀先生的植物影像，表達出各種花草樹木的特性。本書以談植物、歌謠與台灣文化，來認識過去台灣孩子的鄉村生活。使小孩能快樂學習語言、認識土地與植物、並珍愛大自然，了解台灣文化進而珍愛台灣。

輯一
賞花植物

一種樹叫做　山櫻
一本冊叫　風中緋櫻
寫著　莫那魯道
刣日本人走做前

櫻花敢是日本人的冤魂
佔佇台灣的山崙
予台灣人毋敢睏
大和民族的精神

Suann ing

Tsit tsióng tshiū kiò tsò suann ing
Tsit pún tsheh kiò hong tiong hui ing
Siá tiòh Bòk ná luh tō
Thâi Jit pún lâng tsáu tsoh tsîng

Ing hue kám sī Jit pún lâng ê uan hûn
Tsiàm tī Tâi uân ê suann lun
Hōo Tâi uân lâng m̄ kánn khùn
Tāi hô bîn tsòk ê tsing sîn

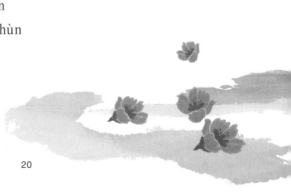

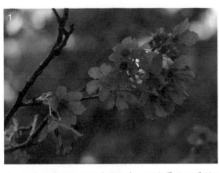

1. 山櫻的花是所有櫻花種類中，顏色最緋紅濃豔的，台灣人也對山櫻最為偏愛。張憲昌／攝
2. 台灣每年1～3月，豔紅色的山櫻花開滿枝頭，是年度最早的賞花盛事。張憲昌／攝

字詞解釋

❖ **風中緋櫻**：鄧相揚的小說作品，後改拍成電影。

❖ **莫那魯道**：霧社事件的抗日英雄。

❖ **剉**：殺。

❖ **敢是**：莫非是。

❖ **佔佇**：佔住。

❖ **毋敢睏**：不敢睡。

小典故

《風中緋櫻》是鄧相揚以霧社事件為題材的抗日小說，後來由導演萬仁拍成一部電影，這是日治時期原住民最轟轟烈烈的抗暴事件。因為這個事件的發生，激發了台灣新文學之父賴和先生，寫下了〈南國哀歌〉的詩，表現出弱小族群的抵抗精神，與強力譴責日本人的兇殘暴政。

植物知識通

櫻花屬於薔薇科櫻桃屬，櫻桃亞屬中的植物。櫻花是春天的象徵，春天櫻樹上開出由白色、淡紅色轉變成深紅色的花。櫻花可分單瓣和複瓣兩類。單瓣類能開花結果，複瓣類多半不結果。一些品種的櫻花果實是可食用的櫻桃，花、葉、果實可加工製作為食品。

21

蘭花

蘭花　種類有眞濟
一盆排惦厝內底
開出白色的花
親像蝶仔佇咧飛

有一款　毛蟹蘭
葉仔　親像毛蟹形
有時陣　看袂清
看做　仙人掌的種

Lân hue

Lân hue tsíng luī ū tsin tsē
Tsi̍t phûn pâi tiàm tshù lāi té
Khui tshut peh sik ê hue
Tshin tshiūnn ia̍h á tī leh pue

Ū tsi̍t khuán môo hē lân
Hio̍h á tshin tshiūnn môo hē hîng
Ū sî tsūn khuànn bē tshing
Khuànn tsò sian lîn tsiáng ê tsíng

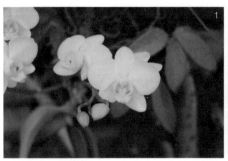
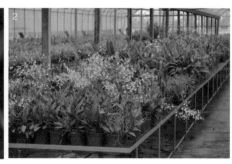

1. 白色的蝴蝶蘭嬌麗可愛，作為觀賞盆栽，給人清新的感覺。曹武賀／攝
2. 台灣有許多大規模種植蘭花的園圃，是全球蘭花的主要生產地區。曹武賀／攝

小典故

李澤藩美術館有一幅畫作〈毛蟹蘭〉，據說畫中的桌子是畫家自己釘製的，旁邊放置留聲機，太師椅則是夫人的嫁妝。畫家以厚彩來經營整個畫面，將此畫作表現得樸實穩當。毛蟹蘭完成後，在牆面上的色調添加了幾筆色彩較明亮飽和的筆觸來突顯主題。

桌椅的斜面透視則賦予了此畫空間感，桌面上的幾點黃、褐筆觸除了表現了玻璃墊的反光外，更增加了不少色調延伸與畫面的活潑之感。

植物知識通

蝴蝶蘭維蘭科植物中最具有觀景性的蘭花之一，附著生長產在高溫多濕、河川海岸邊的樹木、岩石上。屬於單莖類的蘭花，莖極短，包覆在大片橢圓形的葉片之中，鮮少分株。由於花形像蝴蝶而得名，因其花姿高雅優美、花色繁多妍麗，被稱為「蘭花之后」。

螃蟹蘭屬於仙人掌科，是多年生草本植物，植株多肉質，莖呈扁平節狀，節側有二～四銳角突起，猶如螃蟹足節。花頂生於末節莖端，呈筒狀，由數層花瓣反卷開放，花口向一端傾斜不正，常用於庭園美化或做盆栽之用。

海芋

透早起床　去田庄
竹仔湖　看海芋
毋驚　風雨落外粗
買一束　白色的芋花送予
唱著　海芋戀　愛人

佇芋花盆內底　插入
婧婧婧的百合花
翁某合好　閣富貴
合家平安　子孫
一代一代眞古錐

Hái ōo

Thàu tsá khí tshñg　khì tshân tsng
Tik á ôo　khuànn hái ōo
M̄ kiann　hong hōo lóh guā tshoo
bué tsit sok péh sik ê ōo hue sàng hōo
Tshiùnn tiòh hái ōo luān　ài lîn

Tī ōo hue phûn lāi té tshah jip
Suí suí suí ê pik háp hue
Ang bóo hô hó　koh hù-kuì
Háp ka pîng an　kiánn sun
Tsit tāi tsit tāi tsin kóo tsui

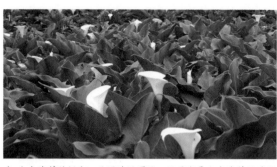
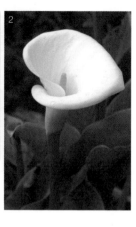

1. 白色海芋偏好水田及濕地的環境，竹子湖是白色海芋的重要產地。張憲昌／攝
2. 海芋開花時，花形落落大方，簡單優雅。張憲昌／攝

字詞解釋

❖ 透早：一大早。

❖ 竹仔湖：指陽明山上的竹子湖。

❖ 毋驚：不怕。

❖ 落偌粗：下大雨。

❖ 佇：在。

❖ 媠：美麗。

❖ 閣：又。

❖ 古錐：可愛、討人歡喜。

小典故

由十九筆寫詞，JAM譜曲，蕭敬騰唱的〈海芋戀〉，第一、二段寫著：「春天的來臨／悄悄地釋出曖昧的氣息／在百花齊放的季節裡／你清新脫俗的有股詩意／你在天南星／高雅亮潔好美麗／喔～好美麗／／初夏的來臨／也溢出了俏皮的氣息／在暑氣充斥的季節裡／你晶瑩剔透的帶著涼意／你在天南星／氣勢非凡好活力／喔～好活力／／輕輕柔柔的想念／在單戀的季節／還記得湖畔曾與你相遇　喔～甜甜蜜蜜的曖昧／在熱戀的季節／還記得你的笑容無比的甜……」此情真是值得回憶。

植物知識通

竹子湖的海芋由日本引進，海芋正式名稱叫做「馬蹄蓮」，它的苞片盛開時有如倒立的馬蹄，而植株又如同蓮花般生長在水中。竹子湖海芋花田生產面積約有十二公頃，產量占全台海芋產量百分之九十以上；花期為每年元月至五月，花量最盛期在三至四月。竹子湖以白色海芋為主，而潔白素雅的海芋，白色部份並非其花，而是形姿優雅的佛燄苞，苞片中央黃色的肉穗，花序上開滿了許許多多毫不起眼的小花，雌雄分隔，井然有序。

玉蘭花

玉蘭花　有夠濟
十字路口四界踅
芳味　隨風飛
飛入　阮車底

買一捾來敬神明
排惦　神桌頂
一蕊　囥惦伊的胸前
一蕊　插佇阿母的頭毛頂

Giȯk lân hue

Giȯk lân hue ū kàu tsē
Sip jī lōo kháu sì kè sėh
Phang bī suî hong pue
Pue jip gún tshia té

Bué tsit kuānn lâi kìng sîn bîng
Pâi tiàm sîn toh tíng
Tsit luí khǹg tiàm i ê hing tsîng
Tsit luí tshah tī a bú ê thâu mn̂g tíng

26

1. 玉蘭花樹在台灣是香氣遠播、頗受歡迎的植栽樹種。曹武賀／攝
2. 玉蘭花夏至秋季開花，有八枚厚質的花瓣，潔白而芳香。張憲昌／攝

字詞解釋

❖ 踅：轉動、走動。

❖ 芳味：香味。

❖ 阮：我。

❖ 一捾：一串。

❖ 排恬：排在。

❖ 因恬：放在。

❖ 插佇：插在。

小典故

台灣詩人陳秋白有一首〈玉蘭花插佇啥的白頭毛頂〉，其中第二段寫著：「玉蘭花　玉蘭花／開佇阿母的記持內底／開佇阿母茫茫的視野內底／雨落佇門口埕／草埔頂／一萬二萬蕊查某人的目屎……」用來懷念天下所有的母親。

植物知識通

玉蘭花是香花木本植物，清香氣味令人陶醉，是一種具有台灣特色之花卉。一年四季均可栽種，保持濕潤之土壤為佳，只要按時施肥，就能漂亮保花成長，不太需要噴灑農藥，是一種環保花卉，但怕寒，高日照、多濕的環境較適合它生長，最宜生長環境為二十三～三十度，控制得宜一年四季均可採收，五、六月份的初夏更是採收旺季，尤其是早上日照充足，下午有場短暫大雨時更會大開。

玫瑰　玫瑰　我愛汝
心情好　花開紅記記
買一束　送予伊
順紲表達出心內話
玫瑰　玫瑰　汝有刺
阮若是無張持
予汝　刺甲走袂離
親像唸著　苦情詩

Muî kuì hue

Muî kuì muî kuì guá ài lí

Sim tsîng hó hue khui âng ki ki

Bué tsit sok sàng hōo i

Sūn suah piáu tảt tshut sim lāi uē

Muî kuì muî kuì lí ū tshì

Gún nā sī bô tiunn tî

Hōo lí tshì kah tsáu buē lī

Tshin tsiūnn liām tiỏh khóo tsîng si

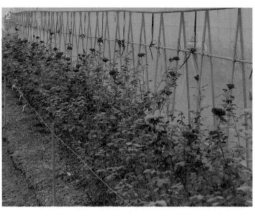

1. 一隻紅蜻蜓停駐在紅玫瑰上，玫瑰美麗又多刺恰如愛情。曹武賀／攝
2. 專業種植玫瑰的花圃，玫瑰經濟規模位居全球花卉的第一名。曹武賀／攝

字詞解釋

❖ 紅記記：形容顏色極紅的意思。

❖ 順紲：順便。

❖ 無張持：沒注意。

❖ 予汝：給你。

❖ 袂離：脫逃不了或閃避不及。

小典故

王禎和寫過小說《玫瑰玫瑰我愛妳》，描寫花蓮的一群人，為了迎接美軍而絞盡腦汁，開酒吧以賣酒為名，從事情色交易，企圖大撈一筆。由人物董斯文串連故事情節，最後要吧女演唱歌曲〈玫瑰玫瑰我愛你〉，以歡迎美軍的到來。小說重點就是一群向錢看齊的人，聚在一起召開吧女訓練班，開訓典禮結束，小說也跟著結束。

植物知識通

玫瑰花是愛情的象徵。每年六至八月間開花，為單生或數朵聚生，紫紅色至白色。短梗，有刺。花托成壺狀，外面密生刺，內藏有雌蕊。除觀賞外，也可製香水及供藥用。

菜瓜　菜瓜　開黃花
菜瓜藤　牽線放風吹
一蕊花　兩蕊花　三蕊花
親像　風吹予風飛
菜瓜茶飲落　清心閣退火
菜瓜捽　眞好洗
田底的菜瓜有夠濟

Tshài kue hue

Tshài kue tshài kue khui n̂g hue

Tshài kue tîn khan suànn pàng hong tshue

Tsit luí hue nn̄g luí hue sann luí hue

Tshin tshiūnn hong tshue hōo hong pue

Tshài kue tê lim lo̍h tshing sim koh thuè hué

Tshài kue tshuè tsin hó sé

Tshân té ê tshài kue ū kàu tsē

❖ 風吹：風箏。

❖ 蕊：計算花和眼睛的單位。例如一蕊花就是一朵花。

❖ 飲落：喝下。

❖ 退火：降火氣。

❖ 菜瓜擦：菜瓜布。

1. 台灣夏季的鄉下，處處可見到菜瓜棚開出大黃花。張憲昌／攝
2. 棚架下長出了一條菜瓜，是台灣夏季常見的蔬菜。張憲昌／攝

小典故

有〈菜瓜花〉這首詩，是現代詩人協會應宜蘭縣政府之邀，參觀宜蘭縣的休閒農業之旅，所創作的系列作品之一，在二〇〇九年二月十八日，筆者在《自由時報》發表一首〈揣詩過蘭陽〉：

「毋免 九彎十八斡／一條直溜溜的 腸仔通過雪山／阮看著闊茫茫 蘭陽平原的天頂／鳥仔一陣一陣飛過／白雲 一蕊一蕊吹過 ／屑屑雨（sap4-sap4-hoo7）寬寬仔 摔落去／／沃惦青綠（tshing1-lik8-lik8）的地毯頂 ／落甲 綠草變做藍色的天／落甲 綠色博覽 變成蘭雨節／外澳仔 衝 網魚合耍水／濕濕的小雨暝 厚厚的人情味／／來一陣 揣感動的人／攏想空想縫欲寫詩 ／觀山看水 鼻滋味 臭腥魚

飛入漁港邊／港口 嘛是一片無全款的天／魚販 賣著性命酸澀合鹹甜／生活 總是愛過落去」。

植物知識通

菜瓜是葫蘆科胡瓜屬，一年生攀緣草本。因出產於越地，故稱為「越瓜」。開黃花，果實呈長橢圓形，白綠色，可食用。絲瓜熟透而未經採收，老化乾枯後所留下的纖維脈絡，可用來刷洗汙垢，廣被用為清洗或盥洗用具。後亦有以化學纖維合成方法仿製瓜絡的廚房洗滌用具。

鳳凰木

眞媠款的鳳凰木
是熱情的　火鳳凰
熱天時　校園開甲滿滿是
一齣一齣　離別的戲

七月的鳳凰花是共同記持
毋管以後走佗位去
同窗親密的感情
袂使放袂記

Hōng hông bȯk

Tsin suí khuán ê hōng hông bȯk
Sī jiȧt tsîng ê hué hōng hông
Juȧh thinn sî hāu hn̂g khui kah buánn buánn sī
Tsȧt tshut tsȧt tshut lî piȧt ê hì

Tshit guȧh ê hōng hông hue sī kiōng tông kì tî
M̄ kuán í āu tsàu tó uī khì
Tông tshong tshin bȧt ê kám tsîng
Buē sái pàng buē kì

1. 每年的六、七月正值鳳凰木開花的季節，開花時滿樹火紅。曹武賀／攝
2. 鳳凰木的花大呈紅色，連花萼內側都呈血紅色，張憲昌／攝
3. 鳳凰木的果實為褐色扁平革質的莢果。曹武賀／攝

小典故

彰化詩人林亨泰的〈鳳凰木〉寫著：「不開在百花爛漫的春天／卻開在百物流汗的夏天／你是新世紀的勞動者／／不生為細腰嬌美的小草／卻生為堅強的巨木／你是新世紀的勞動者／結實的時候／不願結成好玩可愛的珠狀／而只要像一條鞭子／在炎熱下

／勉勵著懶惰貪眠的雀群／／誰說？／在春天的南國沒有美人／不過，要等到夏天／鳳凰木，那就是南國的美人」。

植物知識通

鳳凰木在夏季盛開，花瓣五片，焰紅色。主供觀賞，為行道樹及庭園樹。因鮮紅或橙色的花朵配合鮮綠色的羽狀複葉，被譽為世上最色彩鮮艷的樹木之一。由於樹冠橫展而下垂，濃密闊大而招風，在熱帶地區擔任遮蔭樹的角色。

藤仔花

藤仔花　�766藤閣766開花
嘛有叫汝　碗公花
亦有叫汝　喇叭花
有人叫汝　牽牛花
名字實在有夠濟
敢是汝的藤　若牛索？
敢是汝的花　若喇叭？
抑是花開　像碗公？

Tîn á hue

Tîn á hue gâu suan tîn koh gâu khui hue

Ū lâng kiò lí khang gû hue

Iáh ū kiò lí là pah hue

Mā ū kiò lí uánn kong hue

Miâ jī sit tsāi ū kàu tsē

Kam sī lí ê tîn ná gû soh

Kam sī lí ê hue ná là pah?

Iáh sī hue khui tsiūnn uánn kong

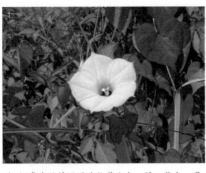

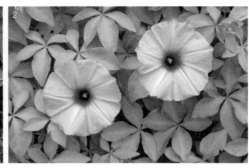

1. 姬牽牛的花冠漏斗狀黃白色、花心紫色。曹武賀／攝
2. 牽牛花中以槭葉牽牛最常見，盛夏時期開出一片紫色花海。曹武賀／攝

小典故

「牽牛花」名字的由來有兩種說法，一是《本草綱目》記載：一農夫服用牽牛花種子而治好痼疾，感激之餘牽著自家的水牛，到田間蔓生牽牛花的地方謝恩；另一種說法是牽牛花的花朵內有星形花紋，花期又與牛郎織女星相會

的日期相同，故而稱之。

法國人稱呼牽牛花為「清晨的美女」，日本人稱之為「朝顏」，因為此花的開花習性，是清晨開花直到傍晚閉合，可愛的小喇叭花只有短短一天的壽命，但因它非常適應台灣的氣候與環境，所以成為一種隨處可見的花兒，也是富有生命力的象徵花朵。

植物知識通

牽牛花是旋花科牽牛屬，一年生蔓性草本。整株被有絨毛，莖纏繞，葉互生，通常呈心形、三裂，有長柄。花冠成漏斗形，連花梗看起來像一支喇叭，故亦稱為「喇叭花」。葉形和花色因栽培方式不同而有所差異。原產於亞洲，我國各地野生者多。

35

天人菊

澎湖的風　雖然眞大
吹袂倒　天人菊
石壁頂發花蕊色彩
吐出土地的芳味
海洋　喟口眞好

澎湖的漁港
漁船一隻一隻靠港
阮鼻著臭腥的魚味
澎湖雨落眞粗
天人菊　袂驚風合雨

Thian lîn kiok

Phînn ôo ê hong sui jiân tsin tuā
Tshue buē tó thian jîn kiok
Tsióh-piah tíng huat hue luí sik tshái
Thòo tshut thóo tē ê phang bī
Hái-iûnn khuì-kháu tsin-hó

Phînn ôo ê hî káng
Hî tsûn tsit tsiah tsit tsiah khò káng
Gún phīnn tióh tshàu tsho ê hî bī
Phînn ôo ê hōo lóh tsin tshoo
Thian lîn kiok buē kiann hong kah hōo

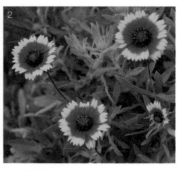

1. 澎湖地區炎熱的氣候適合天人菊的生長，夏季盛開蔚為奇觀。曹武賀／攝
2. 天人菊的舌狀花基部與中部的管狀花為紫紅色，舌狀花先端為黃色。曹武賀／攝

小典故

已故作家李潼寫過一本小說《再見天人菊》，描寫一場二十年後的同學會。李潼將那群孩子的成長歷程和生活環境寫得非常真實，使小說有了生命而扣人心弦。讀完《再見天人菊》，令人想去一覽澎湖風土與人情，去體驗讀小說時那份真切的感受，也希望看到長滿天人菊的澎湖。

植物知識通

天人菊屬菊科，一年生草本植物。莖高約七十公分，葉片互生，披針形，每年三至九月開花。花色變化多端，主要為褚黃與紅色。原產地為南美洲，西元一九一一年左右，由日本輸入臺灣，並在澎湖地區馴化，目前遍生於澎湖野地，被譽稱為「澎湖人的母親之花」。

桂花芳　桂花芳
三更半暝風搖動
親像月影戲弄人
予阮鼻著花清芳

長年攏開的桂花
秋天　芳味滿滿是
桂花　是　貴花
人人愛汝的貴氣

桂花

Kuì hue

Kuì hue phang　Kuì hue phang
Sann kinn puànn mî hong iô tōng
Tshin tshiū gueh iánn hí lāng lâng
Hōo gún pīnn tioh hue tshing phang

Tn̂g nî lóng khui ê kuì hue
Tshiu thinn phang bī muá muá sī
Kuì hue sī kuì hue
Lâng lâng ài lí ê kuì khì

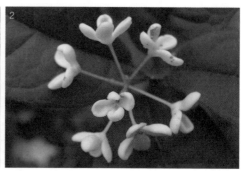

1. 人們喜好將桂花栽植在屋旁，期盼貴氣臨門。曹武賀／攝
2. 桂花簇生，花冠分裂至基乳，有乳白、黃、橙紅等色。曹武賀／攝

小典故

自古桂花與人類關係密切，桂與「貴」諧音，人們喜好栽植在屋旁，有貴氣臨門。桂花脫俗芬芳，亦是文人雅士寄情書寫的對象。桂花與民間的生活文化有緊密關連，新娘出嫁均會帶些桂花，象徵富貴及避邪；若幼兒夜間驚嚇啼哭，以桂花葉七片加熱水幫幼兒洗澡，即能安服撫情緒、使之寧靜。

植物知識通

桂花又名「月桂」、「木犀」。屬於常綠灌木或小喬木，為溫帶樹種。葉對生，多呈橢圓或長橢圓形，樹葉葉面光滑，革質，葉邊緣有鋸齒。花簇生，花冠分裂至基乳有乳白、黃、橙紅等色。桂花原產於中國西南部，有野生群落分布；印度、尼泊爾、柬埔寨也有分布。

隱居的野薑花

貪戀著　山婿
貪戀著　水甜
貪戀著　風的芳味
佇蘭陽的山林隱居
走揣囡仔時代的夢
做一個　半月型的水池
種一片　野薑花送予
心中的西施　享受
愛情的滋味

Ún ki ê iá kiunn hue

Tham luân tiȯh suann suí

Tham luân tiȯh tsuí tinn

Tham luân tiȯh hong ê phang bī

Tī lân iông ê suann nâ ún ki

Tsáu tshuē gín á sî tāi ê bāng

Tsoh tsit ê puànn guȯh hîng ê tsuí tî

Tsìng tsit phiàn iá kiunn hue sàng hōo

Sim tiong ê se si hiáng siū

Ài tsîng ê tsu bī

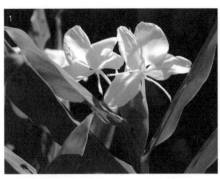
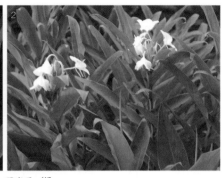

1. 野薑花最常見的是白色花朵，外型像似白蝴蝶。張憲昌／攝
2. 野薑花喜生長於山野間的潮濕地，如溪邊、池塘、水溝旁。張憲昌／攝

小典故

西施是春秋時越國的美女。生卒年不詳。本為浣紗女，適越王勾踐為吳國所敗，欲獻美女以亂其政，乃令范蠡獻西施，吳王大悅，果迷惑忘政，後為越所滅。見漢趙曄《吳越春秋》勾踐陰謀外傳。亦有人稱西施為西子或先施。

植物知識通

野薑花屬於薑科，多年宿根性草本。株高約一公尺，地下根莖肥大似薑。葉面光滑，互生，葉背具短毛，葉呈長橢圓形，具葉鞘，約三十至五十公分。穗狀花序，由長橢圓形的苞片，層層相疊，形成短柱般，花朵由苞內抽出，每一花序均有十朵以上的花，最常見的是白色，近年來有改良的黃色、桃紅色、橘紅色等，更具觀賞價值。

野菊花

菊花　菊花　有夠濟
種恬　阮的土地
發佇　廣闊的田底
阮的祖先勢耕地
園中央　飛出一群一群的菊花

菊花　菊花　花花花
大蕊花　細蕊花　颺颺飛
飛入花園　飛入神壇
有時飛入深山　石縫
做著　堅強的野菊花

Iá kioh hue

Kioh hue kioh hue ū kàu tsē
Tsìng tiàm gún ê thóo tē
Huat tī khòng khuah ê tshân té
Gún ê tsóo sian gâu king tē
Hn̂g tiong ng pue tshut tsit kûn tsit kûn ê kioh hue

Kioh hue kioh hue hue hue hue
Tuā luí hue sè luí hue iānn iānn pue
Pue jip hue hn̂g pue jit sîn tuânn
Ū sî pue jip tshim suann tsiòh phāng
Tsoh tiòh kian kiông ê iá kioh hue

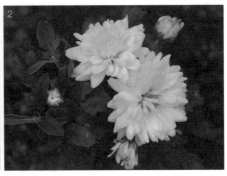

1. 菊花的花色主要可分黃、白、粉紅、橙紅及赤紅。張憲昌／攝
2. 菊花是由很多小花（俗稱花瓣）組成一頭狀花序（通稱為花）。張憲昌／攝

字詞解釋

❖ 發佇：發芽在。
❖ 颺颺飛：滿天飛舞著。

小典故

鄧志鴻寫一首〈秋天的野菊花〉歌詞，由鄧志浩譜曲獻給作家楊逵。歌詞為「一、野菊花喲野菊花／秋風裡開了一朵野菊花／野菊花喲野菊花／從來都沒有人會留心它／秋風是我菊花是她／秋風蕭蕭只為了鍛鍊它。／／二、野菊花喲野菊花／秋雨中開了一朵野菊花／野菊花喲野菊花／從來都沒有人和它說話／秋雨綿綿只為了滋潤它。野菊花喲野菊花／秋陽下開了一朵野菊花／野菊花喲野菊花／野菊花喲野菊花／但願它日日更新又長大／秋陽是我菊花是她　秋陽爍爍只為了鍛鍊它。」

植物知識通

野菊花有一種樸素的美，把你帶入另一種境界，它沒有家菊的嬌氣，來誇大它的花朵和顏色、展示它的媚態。原野的野菊，天然而生、天然而長，只要有一點點立足之地，它就能擁有一片燦爛，彰顯出生命的精彩！

野菊花的身纖柔、味清幽而淡雅、外表質樸而大方，生命力頑強。《本草綱目》記載，野菊花有「清熱解毒、養肝、明目」之功效。

菅芒

菅芒花　白泡泡
開佇山坪合坑溝
風來　吹袂走
雨拍　嘛袂吼

菅芒花　軟歁歁
出世就有台灣心
為阮遮雨崁厝頂
縛做掃帚清房間

Kuann bâng

Kuann bâng hue pėh phau phau
Khui tī suann phiânn kah khenn kau
Hong lâi tshue buē tsáu
Hōo phah mā buē háu

Kuann bâng hue nńg sìm sìm
Tshut sì tiȯh ū Tâi uân sim
Uī gún jia hōo khàm tshù tíng
Pȧk tsò sàu tshiú tshing pâng king

1. 菅芒抽穗開花時，飛舞風中的果穗為棉絮般的銀白色。曹武賀／攝
2. 菅芒長在山坡或溪底的河床，呈現出一片白茫茫的景色。曹武賀／攝

小典故

由許丙丁寫的〈菅芒花〉：「菅芒花白無香，冷風來搖動。無虛華無美夢，啥人相疼痛。世間人錦上添花，無人來探望，只有月亮清白光明，照阮的迷夢。／／菅芒花白無味，生來唔著時。無

玉葉無金枝，啥人會甲意。世間事鏡花水影，花紅有了時，只有風姨溫柔搖擺，顧阮的腰肢。／／菅芒花白文文，出世在寒門。無美貌無青春，啥人來溫存。世間情一場幻夢，船過水無痕，多情金姑姐來來去去，伴阮過黃昏。」傳唱著台灣人的命運。

植物知識通

菅芒花長在山坡或溪底的河床，呈現出一片白茫茫的景色，隨風搖曳，稱為五節芒。菅芒花的無味無香和強韌的生命力，常被台灣人借以自喻平凡平淡卻獨立堅強的性格。

輯二
賞樹植物

柳樹

水溝邊的柳仔樹
頭毛　直溜溜
袂曉啥物叫憂愁
上愛　看水底的魚咧泅

古早時　柳枝若頕頭喪氣
是情人抵著　離別的時期
約好　柳葉若閣青
一定愛相見恬柳樹邊

Liú tshiū

Tsuí kau pinn ê liú á tshiū
Thâu moo tit liu liu
Buē hiáu siâ bih kiò iu tshiû
Siōng ài khuànn tsuí té ê hî leh siû

Kóo tsá sî liú ki nā tàm thâu song khì
Sī tsîng lîn tú tiòh lî piàt ê sî kî
Iok hó liú hiòh nā koh tshinn
It tīng ài sann kìnn tiàm liú tshiū pinn

1. 柳樹性喜濕地，適合種植在水岸邊。張憲昌／攝
2. 柳樹枝葉柔軟垂下，葉片線狀披針形或長鐮刀形。張憲昌／攝

字詞解釋

❖ 頭毛：頭髮。
❖ 直溜溜：直直的。
❖ 袂曉：不知道、不了解。
❖ 啥物：什麼。
❖ 上愛：最愛。
❖ 咧泅：在游泳。
❖ 頕頭：低頭。
❖ 抵著：遇到。
❖ 閣青：又開始青綠。
❖ 一定愛：一定要。

小典故

古代詩人柳永寫過這樣的詩句：「今宵酒醒何處？楊柳岸曉風殘月。」這詩句表現了詩人對戀人的懷念。「柳」與「留」諧音，是暗喻離別，古人常用楊柳來比喻與朋友道別，細細長長的柳葉

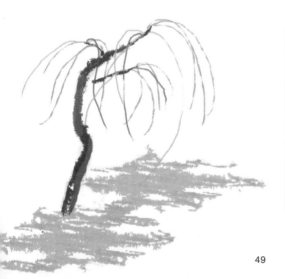

植物知識通

柳樹是一種落葉喬木，主幹粗大而柳枝細長，這種樹常種在有水的河邊，葉呈柔軟下垂狀，柳枝常隨風搖曳，增加了詩情畫意。柳樹可做建築、家具、及日常器具用。

代表希望友人能長久留下來。

油桐樹

八卦台地的油桐樹
歸山坪　結歸球
開花　白波波
風吹落地　人人講伊五月雪

一蕊一蕊的油桐花
隨著　山風慢慢吹
吹落　坑溝仔內底
毋知是白花　抑是白雪

Iû tông tshiū

Pat kuà tâi tē ê iû tông tshiū

Kui suann phiânn kiat kui kiû

Khui hue pėh pho pho

Hong tshue lóh tē lâng lâng kóng i ngōo guėh sè

Tsit liú tsit luí ê iû tông hue

Suî tiòh suann hong bān bān tshue

Tshuē lóh khenn kau á lāi té

M̄ tsai sī pėh hue iàh sī pėh sè

1. 油桐花期盛開時猶如白雪覆於其上，十分美麗。曹武賀／攝
2. 油桐的球形果實，先端圓鈍，表面有皺紋，具三條稜狀突起。曹武賀／攝

小典故

八卦山台地的東外環貫公路，從花壇縱貫路到彰化東區彰南路，連接中彰快速道路、國道三號快官交流系統，交通便利，視野遼闊，白天遠眺、夜間觀景，都非常美麗，已成為彰化市的後花園，景觀餐廳也相繼成立。附近的香山里產業道路旁的山谷，是一片油桐樹、荔枝樹、龍眼樹、相思

樹的雜生林。油桐樹開花，筆者晨昏常在此區散步賞花。走在山稜線上視野良好，沿途有有機農園、咖啡館可供休息。

鐵樹若會開花
匏仔變菜瓜
這款的代誌攏無濟
老人定咧講
鐵樹若開花著欲換朝代
眞濟人想欲看鐵樹開花

Thit tshiū

Thit tshiū nā ē khui hue

Pû á piàn tshài kue

Tsit khuán ê tāi tsì lóng bô tsē

Lāu lâng tiānn leh kóng

Thit tshiū nā khui hue tiòh beh uānn tiâu tāi

Tsin tsē lâng siūnn beh khuànn thit tshiū khui hue

1. 鐵樹的葉為羽狀複葉，叢生於莖頂，向四方開展。曹武賀／攝

❖ 匏仔：即胡瓜。
❖ 這款：這種。
❖ 代誌：事情。
❖ 無濟：不多。

❖ 定唎講：常在講。
❖ 著欲：就要。
❖ 想欲：想要。

小典故

過去傳說：「如果看到鐵樹開花，就是朝代交替之時。」其實鐵樹開花與菊花綻放一樣，是極平常的事。只是鐵樹得達十多歲以上，才能年年開花。那怎麼會把鐵樹開花當成稀奇的事呢？其實這與鐵樹的怕冷有關係。鐵樹又名蘇鐵，四季長青，原產地是在炎熱的熱帶，所以鐵樹特別怕冷，一受凍，鐵樹就不開花了。中國地處北半球，大部分地區都是溫帶與接近寒帶的氣候，所以鐵樹常因氣候太冷而終生不開花。

植物知識通

鐵樹為常綠灌木，鳳尾蕉科，高約一公尺，葉又硬又刺，濃綠色，葉叢生於莖頂，向四方開展。幼葉反捲，密被淡褐色毛茸。莖上殘留密佈許多落葉的痕跡。雄花長圓錐形，雌花圓球形，花期四～五月。鐵樹終年常綠，樹形優美，是優良觀賞植物。

青　青青　青青青
埔鹽菁　青青青
種恬咱的土地勢莳茅
種入咱的心頭萬萬年

埔鹽菁　青青青
埔鹽人　逐家好過年
埔鹽菁　青青青
千秋萬世攏青青

Poo iâm tshinn

Tshinn tshinn tshinn tshinn tshinn tshinn
Poo iâm tshinn tshinn tshinn tshinn
Tsìng tiàm lán ê thóo tē gâu pù ínn
Tsìng ji̍p lán ê sim thâu bān bān nî

Poo iâm tshinn tshinn tshinn tshinn
Poo iâm lâng ta̍k ke hó kuè nî
Poo iâm tshinn tshinn tshinn tshinn
Tshisn tshiu bān sè lóng tshinn tshinn

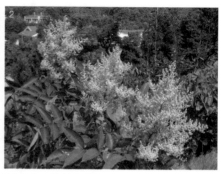

1. 埔鹽菁從平地至中海拔山區，陽光充足之開曠地均有分布。曹武賀／攝
2. 秋冬時節大片埔鹽花盛開，遠看一片白茫茫，彷彿地面上鋪了一層鹽。曹武賀／攝

小典故

埔鹽地區在清治後期，有施九鍛民變事件，是台灣建省以來規模重大的民變之一。事件起因為劉銘傳派淡水縣知縣李嘉棠前往彰化丈量土地時發生官民糾紛，導致以施九鍛為首的縣民包圍縣城，全縣陷入失序狀態。之後在林朝棟的指揮下，清軍順利平定事件，但該事件導致李嘉棠等大小官員被查辦，劉銘傳的丈量工作也宣告失敗，不久離職下臺，台灣建

省後的新政宣告結束。

植物知識通

埔鹽菁是一種抗鹽性植物。埔鹽地區早期未開發之初，整個地區都長滿此種植物，埔鹽的地名是也由此植物而來。在埔鹽鄉建鄉一百週年時，曾舉辦一次種植埔鹽菁的活動，筆者在這次活動中，朗誦這首〈埔鹽菁〉的詩歌，這首詩歌是專為活動所書寫的。

菩提樹

八卦山頂有佛祖
佇菩提樹跤證正果
蓮花座頂的佛祖笑微微
彰化的縣樹是　菩提
佛心是咱　逐家的
菩提樹　菩提樹
菩薩心腸無憂愁

Phôo thê tshiū

Pak kuà suann tíng ū hùt tsóo

Tī phôo thê tshiū kha tsìng tsìng kó

Liān hue tsō tíng ê hùt tsóo tsiò bi bi

Tsiong huà ê kuān tshiū sī phôo thê

Hùt sim sī lán ta̍k ke ê

Phôo thê tshiū phôo thê tshiū

Phôo sat sim tn̂g bô iu tshiû

1. 菩提樹葉一般為濃綠色心型，但新葉為紅褐色。曹武賀／攝
2. 菩提樹樹幹粗而直，樹冠為波狀圓形。張憲昌／攝

拖著長長的尾尖，葉面光滑，葉脈明顯。

苦苓的名　叫苦楝
苦苓的音　若可憐
厝壁邊　無愛種苦苓
驚予伊帶衰　苦連天

苦苓　對人眞溫存
做成眠床　予人眠
做成木屐　予人穿
做成案桌　园神明

苦苓仔

Khóo līng á

Khóo līng ê miâ kiò khóo līng
Khóo līng ê im nā khóo liân
Tshù piah pinn bô ài tsìng khóo līng
Kiann hōo i tài sue khóo liân thinn

Khóo līng tuì lâng tsin un sûn
Tsò sîng bîng tshĥg hōo lâng khùn
Tsò sîng bȧk kiah hōo lâng tshīng
Tsò sîng àn toh khǹg sîn bîng

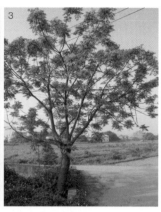

1. 三、四月間，苦楝樹頭綴滿淡紫色花朵。曹武賀／攝

2. 苦楝花謝之後，長出長橢圓形的綠色果實。曹武賀／攝

3. 苦楝樹幹通直，樹皮暗褐色或灰褐色。曹武賀／攝

字詞解釋

❖ 苦苓仔：即苦楝。

❖ 無愛：不愛。

❖ 帶衰：拖累。

❖ 案桌：供奉神明的桌子。

❖ 囥：置放。

小典故

詩人席慕容寫過一首〈一棵開花的樹〉以苦楝自喻，其中一段寫著：「……佛把我化作一棵樹／長在你必經的路旁／陽光下慎重的開滿了花／朵朵都是我前世的盼望／當你走近　請你細聽／那顫抖的葉是我等待的戀情……」

你是否也是路邊的苦楝？

植物知識通

苦楝是楝科，又名苦苓，落葉喬木。二回羽狀複葉互生，小葉卵形或橢圓形，基部歪斜，鋸齒圓，薄紙質。因有一個「苦」字，台灣民間卻不喜歡種在家園中，但這種樹卻在英美國家成為美麗的庭園樹，苦楝終於在異國找到歸屬。

茄苳樹

村內　有一欉老茄苳
阮彼庄　攏是泉州人
樹變公　名聲眞轟動
保祐　歸庄攏平安

茄苳雞　茄苳雞
茄苳樹葉燖土雞
湯頭香甜　好氣味
好食的茄苳雞　俗俗賣

Ka tang tshiū

Tshuan lāi ū tsit tsâng lāu ka tang
Gún hit tsng lóng sī tsuân tsiu lâng
Tshiū piàn kong miâ sia tsin hong tōng
Pó iū kui tsng lóng pîng an

Ka tang ke ka tang ke
Ka tang tshiū hiòh tīm thóo ke
Thng thâu phang tinn hó khì bī
Hó tsiàh ê ka tang ke siòk siòk bē

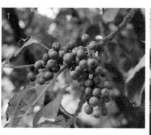

1. 成熟的茄冬樹果實為褐色，有如一串葡萄掛於枝頂。曹武賀／攝
2. 茄苳樹枝幹直立，枝葉開展且相當茂密。曹武賀／攝

字詞解釋

❖ 一欉：一棵。

❖ 彼庄：那個村莊。

❖ 樹變公：樹變老就稱「公」，神木之意。

❖ 歸庄：整個村莊。

❖ 茄苳雞：把茄苳樹葉加入雞湯燉，就稱「茄苳雞」。

❖ 爐：以慢火水煮。

❖ 俗俗賣：便宜賣。

小典故

在台中的大里市，有一棵老茄苳樹王，那個地方因而叫樹王里，這個里中還有樹王路、樹王圳、樹王橋。這棵茄苳樹又被稱為涼傘樹，為路人遮陽光、擋雨水，樹被電擊、雷劈、蟲害，當地人都認真搶救它的生命，這棵樹與民眾已有密切的關係。

植物知識通

茄苳樹是一種半落葉性的喬木，枝幹直立，枝葉開展且茂密，樹皮呈赤褐色，幹面則呈現鱗狀剝落，是台灣鄉間常見的樹種，這種樹常因壽命長而成為古木，被稱為神木。

61

馬拉巴栗

青 青青 青青青
勇健的馬拉巴栗
勢開花閣會結子
人攏叫伊 美國土豆

青 青青 青青青
葉仔青翠閣飽滇
惟墨西哥來公司
帶予頭家趁大錢

Má la pa la̍t

Tshinn tshinn tshinn tshinn tshinn tshinn
Ióng kiānn ê Má la pa la̍t
Gâu khui hue koh ē kiat tsí
Lâng lóng kiò i Bí kok thôo tāu

Tshinn tshinn tshinn tshinn tshinn tshinn
Hio̍h á tshinn tshuì koh pá tīnn
Uì mòo si ko(Mexico)lâi kong si
Tuà hō thâu ke thàn tuā tsî

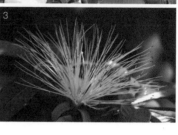

1. 馬拉巴栗樹姿蒼勁古樸，枝葉瀟灑婆娑。曹武賀／攝
2. 果實為球形木質蒴果，內有約10顆淡褐色種子。曹武賀／攝
3. 花是淡白綠色的五瓣大花，形狀像彗星尾巴。曹武賀／攝

字詞解釋

❖ 勇健：健康、強壯、硬朗。
❖ 結子：結果實。
❖ 美國土豆：即馬拉巴栗。
❖ 飽滇：雄厚、飽滿。
❖ 惟：從。
❖ 帶予：帶給。
❖ 頭家：老闆。
❖ 趁大錢：賺大錢。

小典故

南投的雙冬地區，有聞名的風景名勝九九峰，山區鵝卵石的堆積，形成一種特色，特殊而鬆散的結構、陡峭而易崩塌的地形，孕育出頭料山層變動大、耐貧瘠、耐乾旱的獨特植被類型。九二一地震以後，又加上桃芝颱風，造成嚴重的崩塌，農委會迅速依據

文化資產保存法劃為自然保留區，作為保護台灣特殊生態的自然保留區，大量種植馬拉巴栗，現在翠綠已經攻上了九九峰的山頭。

植物知識通

馬拉巴栗屬於常綠喬木，名稱直譯自英文，是很容易栽種的植物。它原是一種熱帶果樹，種子炒熟後可以食用，味道像花生，一般稱它為美國土豆，樹幹可作為紙漿的原料，是極富經濟價值的優良樹種。

馬拉巴栗葉片是具有五至七枚小葉的掌狀複葉，小葉的形狀呈長橢圓形至倒卵形；每年四至十一月間，中南部的馬拉巴栗都會開花，是淡白綠色的五瓣大花，花朵受粉後會結卵圓形的蒴果。幼株可做為觀賞盆栽，成樹可做為庭園樹，被台灣人當作能招財進實的植物。

南洋杉

一欉懸懸的南洋杉
種佇　阮的厝角頭
歇一陣厝鳥仔
逐日　吱吱吼

南洋杉　風吹袂震動
雨共伊洗身軀
日頭光來相疼痛
南洋杉是阮兜的人

Lâm iûnn sam

Tsit tsâng kuân kuân kuân ê lâm iûnn sam
Tsìng tī gún ê tshù kak thâu
Hioh tsit tīn tshù tsiáu á
Ta̍k jit ki ki háu

Lâm iûnn sam hong tshuē　buē tín tāng
Hōo ka i sé sin khu
Jit thâu kng lâi sio thiànn thàng
Lâm iûnn sam sī gún tau ê lâng

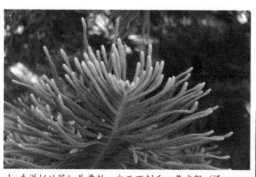

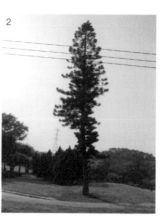

1. 南洋杉的葉細長柔軟，尖而不刺手。曹武賀／攝
2. 南洋杉株高15～20公尺，生性強健，喜陽光充足。曹武賀／攝

字詞解釋

❖ 懸懸：很高之貌。

❖ 厝角頭：房子的旁邊、角落或附近。

❖ 歇：棲息。

❖ 一陣：一群。

❖ 厝鳥仔：麻雀。

❖ 逐日：每天。

❖ 共伊：把他、幫他。

❖ 身軀：身體。

小典故

家旁這棵南洋杉，是我叔叔當年種的，我搬到八卦台地香山里的新家後，七叔到我家來，看到屋旁可以種樹，主動幫我種下兩棵南洋杉及橡樹、扁櫻桃、馬拉巴栗。現在這棵南洋杉已超過三樓的高度，只是叔叔已不在人間，使我意會到「前人種樹，後人乘涼」這句話的真實性，如今只能見樹思人。

植物知識通

小葉南洋杉是常綠大喬木，側枝輪生於主幹上，整齊且呈水平展開，樹皮粗糙呈棕紅色，有金屬光澤。小葉以螺旋狀方式著生於小枝條，整個樹形為圓錐形。葉鱉形，全緣葉端漸尖，葉革質表面平滑，葉正面被有白粉。花期為春天，花雄雌異株，毬果狀綠色。

榕仔公

發喙鬚的榕仔公
看阮這陣猴囡仔戇　戇戇
覕恬伊的身軀邊
聽厝鳥仔　唱歌
等一陣一陣涼風

運動埕的日頭公
叫阮　曝日兼運動
榕仔公是校園的土地公
下課阮愛亂從
走向彼欉榕仔公

Tshîng á kong

Huat tshuì tshiu ê tshîng á kong

Khuànn gún tsit tīn kâu gín á gōng gōng gōng

Bih tiàm i ê sin ku pinn

Thiann tshù tsiáu á tshiùnn kua

Tán tsit tīn tsit tīn liâng hong

Ūn tōng tiânn ê jit thâu kong

Kiò gún phak jit kiam ūn tōng

Tshîng á kong sī hāu hn̄g ê thóo tī kong

Hā khò gún ài luān tsông

Tsáu hiòng hit tsâng tshîng á kong

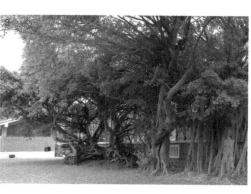

1. 榕樹的隱花果，成熟時呈紅褐色或黃色。曹武賀／攝
2. 榕樹樹幹多分枝，具下垂氣生根，觸地可形成樹幹。曹武賀／攝

字詞解釋

❖ 榕仔公：對老榕樹的尊稱。

❖ 發喙鬚：長鬍鬚。

❖ 覕恬：躲在。

❖ 戇：笨、傻。

❖ 運動埕：操場、運動場。

❖ 日頭公：太陽。

❖ 曝日：曬太陽。

❖ 從：奔走。

小典故

台中教育大學師專附小校長吳櫻，邀請現代詩人為校園寫詩，後來集結出版《寶貝樹——實小之美校園詩畫》專集，這首〈榕仔公〉特地為此詩集而寫。在此本詩集中，還有詩人賴欣的〈榕樹〉寫著：「這裡有一棵榕樹／以前／阿公的阿公在這裡講故事／

阿公的阿公在這裡講故事／現在／我的阿公在這裡講故事／老師 為什麼／只有阿公才會來這講故事」。

植物知識通

一般稱「榕仔公」都是老榕樹，榕樹是台灣鄉村常見的樹種，綠蔭甚廣。炎炎夏日，人們多喜歡在榕樹下乘涼。榕樹常用作行道樹、觀賞盆栽等，許多廟宇旁也會種植這種樹。屬常綠喬木，幹多分枝，具下垂氣生根，觸地可形成樹幹。單葉，互生，托葉二枚，合生，羽狀脈，光滑，表面深綠，倒卵形或橢圓形，全緣，長約五公分，先端漸尖或銳尖，基部楔形。花單性，雌雄同株，隱頭花序外方為反曲中空的花托壁，先端有一孔，內具多數苞片。

彼欉　羅漢松
無發喙鬚
誚想噴水池邊的
木蓮　木蓮笑微微

松仔邊　懸懸的煙筒　咧講
第一戇　插甘蔗予會社磅
糖仔厝淡薄仔神秘
老樹的糖屋是難忘的情詩

Lô hàn siông ê sim tsîng

Hit tsâng Lô hàn siông
Bô huat tshuì tshiu
Siàu siūnn phùn tsuí tî pinn ê
Bo̍k liân bo̍k liân tshiò bi bi

Siông á pinn kuân kuân ê ian tâng leh kóng
Tē it gōng tshah kam tsià hōo huē siā pōng
Tn̂g á tshù tān-po̍h á sîn pì
Lāu tshiū ê tn̂g ok sī lân bōng ê tsîng si

1. 羅漢松的黃色雄花毬圓柱形，長約3公分。曹武賀／攝
2. 羅漢松還未成熟前果實為青綠色。曹武賀／攝
3. 羅漢松葉簇四季常青，可修剪成圓形、錐形。曹武賀／攝

字詞解釋

❖ **木蓮**：樹名，常綠喬木。

❖ **誚想**：傻想著。

❖ **咧講**：在講。

❖ **第一憨 插甘蔗予會社磅**：日治時期，日本政府強迫農民種植甘蔗，並在會社秤重時偷斤減兩剝削農民，這句俗諺透露出被殖民者的無奈。

❖ **糖仔厝**：糖屋。

❖ **淡薄仔**：一點點。

小典故

溪湖糖廠有一招待所，始建於日治昭和五年（一九三○年），為一日式木造建築，作為招待皇親顯要或達官貴人之住宿或宴會場所，環境保持優雅安靜。由於不對外開放，長久以來一直給人一

種神祕好奇的感覺，現在改成一家餐廳，名為「老樹糖屋」。老屋旁有一棵羅漢松，此詩就是筆者帶員林社大台灣文學班去校外教學時，所書寫出來的作品，以老樹擬人法的觀點去記錄「第一憨，插甘蔗予會社磅」這句諺語的台灣糖業歷史。

植物知識通

羅漢松科竹柏屬，常綠喬木。幹直立，約五公尺，葉繁密互生，呈線形或披針形。五月左右開花，雌雄不同株。在紅紫色的果托上，有淡綠色的果實，看來像羅漢身上披件紅袈裟，故稱為「羅漢松」。可作庭園樹供觀賞，材質細密堅固，供建築和雕刻用。

一欉一欉直溜溜的樹
種佇教室身邊
一蕊一蕊紅絳絳的花
開惦花園內底

一陣一陣活跳跳的鳥隻
飛過校園內木麻黃林
恬恬聽　鳥隻唱著
讚歎老師的歌聲

Bȯk muâ ông ê kua

Ts̍t tsâng ts̍t tsâng tit liu liu ê tshiū

Tsìng tī kàu sik sin pinn

Ts̍t luí Ts̍t luí âng kòng kòng ê hue

Khui tiàm hue hn̂g lāi té

Ts̍t tsūn Ts̍t tsūn uȧh thiàu thiàu ê tsiáu tsiah

Pue kuè hāu hn̂g lāi bȧk muâ ông nâ

Tiām tiām thiann tsiáu tsiah tshiùnn tiȯh

Tsàn thàn lāu su ê kua siann

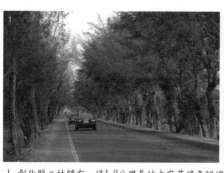

1. 彰化縣二林鎮有一條1.2公里長的木麻黃綠色隧道，超過50年歷史。曹武賀／攝
2. 木麻黃的果實是赤褐色的小毬果，約1.5公分長。曹武賀／攝

小典故

彰化詩人林亨泰，有一首〈風景 NO.2〉寫溪湖到二林之間的木麻黃景色，這首詩寫著「防風林 的／外邊 還有／防風林 的／外邊 還有／防風林 的／外邊 還有／防風林 的／外邊 還有／／然而海 以及波的羅列／然而海 以及波的羅列」筆者在拙作《八卦山下的詩人林亨泰》一書中，特別在第八章以〈詩風景〉與「陌生知己」「江萌」來介紹其詩與相關的評論。

植物知識通

木麻黃是海邊植物，用作防林、防砂之用，雌雄異株，小枝有關節，葉子退化為鞘狀，有齒裂，圍繞在小枝關節間。鄉間用來做行道樹，田間和海濱則種植成林來防風，由於它全株都是細絲狀的枝椏，能讓風從空隙間滑過，不致造成樹的壓力，於是就算在強風的海邊，也依然能長成高大的喬木。另外，木麻黃是少數具有根瘤的非豆科植物，根瘤裡的根瘤菌可以固定空氣中的氮，因此極能耐於貧瘠的土壤。

71

相思樹

八卦山頂的相思樹
開黃花　樹欉直溜溜
毋知　有啥憂愁？

每工　行過相思樹
聽著　吉嬰喇喝咻
燒做火炭命著休

Siunn si tshiū

Pak kuà suann tíng ê siunn si tshiū
Khui n̂g hue tshiū tsâng tit liu liu
M̄ tsai ū siánn iu tshiû

Muí kang kiânn kuè siunn si tshiū
Thiann tio̍h kit leh leh huah hiu
Sio tsò hué thuànn miā tio̍h hiu

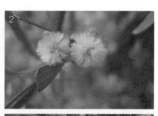

1. 相思樹能耐風抗旱、適應貧瘠地，是綠化荒山的良好樹種。曹武賀／攝
2. 金黃色的相思樹頭狀花序，在春天盛開。曹武賀／攝
3. 莢果呈深褐色，平滑且薄。曹武賀／攝

字詞解釋

❖ 毋知：不知道。

❖ 有啥：有什麼。

❖ 每工：每天。

❖ 行過：走過。

❖ 吉嬰：蟬。

❖ 喝咻：大聲叫嚷。

❖ 燒做火炭：燒製成木炭。

❖ 命著休：命就沒了。

小典故

相思樹的傳說起源自戰國時代，宋康王的舍人韓朋。韓朋娶妻何氏，妻美爲康王所奪，韓朋含怨自殺，而妻子亦隨他而去。康王大怒，命其兩塚相望，隔夜塚上長出梓木，樹棲鴛鴦，常交頸悲鳴。

宋人哀之，遂稱其木爲「相思樹」。

植物知識通

相思樹屬於豆科，常綠喬木。葉狹長，互生，頭狀花序，金黃色，腋生，莢果，常作爲行道樹及遮蔭樹。材質爲貴重家具及薪炭材料。八卦山上除了樟樹之外，也有很多相思樹，夏日的山間總是有許多蟬鳴迴響著。

73

竹子

竹子　汝歸年青　青青
有貞節閣重志氣
汝空心閣直性地
人人稱讚竹　松　梅
佇寒冷時　好結義
君子　攏愛合汝做厝邊

Tik á

Tik á lí kui nî tshinn tshinn tshinn

Ū tsing tsiat koh tiōng tsì khì

Lí khang sim koh tit sìng tē

Lâng lâmg tshing tsàn tik siông muê

Tī hân líng sî hó kiat gī

Kun tsú lóng ài kah lí tsò tshù pinn

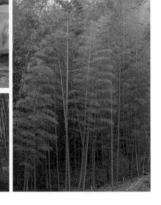

1. 竹筍是竹子的食用部分，在台灣平地和高山均有栽培。張憲昌／攝
2. 南投的孟宗竹林隧道，林相優美、氣氛寧靜。曹武賀／攝
3. 孟宗竹竹節長、結構堅韌。曹武賀／攝

字詞解釋

❖ 歸年：整年。
❖ 直性地：個性耿直。
❖ 攏愛：都愛。
❖ 合汝：與你。

小典故

松、竹、梅稱之為「歲寒三友」，「松」表示長青不老，「竹」有君子風範，「梅」則為堅忍不拔，都含有操守不踰、自我惕厲的意思，一般人常以松、竹、梅來此喻，希望結交有此三種植物特性的友人。

植物知識通

竹子有的低矮似草，也有的高如大樹。通常通過地下匍匐的根莖成片生長。也可以通過開花結籽繁衍，為多年生植物，有一些種類的竹筍可以食用。竹子主要分佈在地球的北緯四十六度至南緯四十七度之間的熱帶、亞熱帶和暖溫帶地區。台灣有因種植竹子很多而得名的「竹山」，而溪頭種植許多孟宗竹，引來許多賞竹的遊客。

樟仔　汝是路邊樹
葉仔有芳氣
生甲　青翠青翠
樹身會當做香油

古早時　煉做樟腦油
賣到世界各大洲
會趕蠓仔　會防蛀
做干樂　閣勢喝咻

Tsiunn á tshiū

Tsiunn á lí sī lōo pinn tshiū
Hió̤h á ū phang khì
Senn kah tshinn tshuì tshinn tshuì
Tshiū sin ē tàng tsò hiang iû

Kóo tsá sî liān tsò tsiunn ló iû
Buē kàu sè kài kok tuā tsiu
Ē kuánn báng á ē hông tsiù
Tsò kan ló̤k koh gâu huà hiu

1. 樟樹的球形核果，未成熟是青綠色，成熟時轉為紫黑色。曹武賀／攝
2. 樟樹樹皮有規則深裂紋路、樹冠常年濃綠優美。張憲昌／攝

字詞解釋

❖ 樟仔：樟樹。
❖ 芳氣：香氣。
❖ 生甲：生得。
❖ 會當：可以、能夠。
❖ 煉做：提煉製成。
❖ 蠓仔：蚊子。
❖ 防蛀：防腐朽。
❖ 干樂：陀螺。
❖ 喝咻：喊叫，形容陀螺旋轉時所發出的聲響。

小典故

看到樟樹就想起小時候「拍干樂」（打陀螺）的情景，要玩陀螺就必須去砍柴，而做陀螺最好的木材是樟樹，因此有句台灣諺語：「一樟二苳三蒲姜四苦苓，芭樂材無路用」，又說：「樟勢吼，苳勢走，芭樂材車糞斗」，這兩句諺語都說明了以樟樹這種木材做成陀螺的優點。

我曾經寫過一首歌〈干樂〉：「干樂／干樂／愛迌迌／廟埕黑白趒／干樂／干樂／愛澎風／廟埕恬廟埕／踅玲瑯／一隻腳眞勢走／無生喙／閣大聲吼」來描寫陀螺的形態與小時候在廟字打陀螺的情形。

植物知識通

樟樹有特殊香氣，葉卵形或橢圓形，花小色淡黃，果實成熟時為紫黑色，可煎為樟腦，有強心、解熱、殺蟲等功效。樟樹材質硬而聳直，紋理細緻，可供建築、雕刻，或製成家具。樟樹的根幹枝葉提煉出來的樟腦丸，現已可由人工合成，用來製成驅蟲劑。

福木

屬於　藤黃科的福木
世居太平洋的蘭嶼
有汝　著帶來福氣
生活　袂稀微

福木樹葉　厚閣圓
發出　綠色的光彩
吐出　新鮮的空氣
五福臨門　好人氣

Hok bȯk

Siȯk í tîn n̂g kho ê hok bȯk
Sè ki thài pîng iûnn ê lân sū
Ū lí tiȯh tuà lâi hok khì
Sing uȧh buē hi bî

Hok bȯk tshiū hiȯh kaū koh înn
Huah tshut lȧk sik ê kong tshái
Thòo tshut sin sian ê khong khì
Ngóo hok lîn mn̂g hó lîn khì

1. 扁圓形的福木金黃色熟果，外觀很像柑橘類但不能食用。張憲昌／攝
2. 福木樹形優美，枝葉茂密且不易掉葉。張憲昌／攝

字詞解釋

❖ 有汝：有你。
❖ 稀微：寂寞、寂寥。
❖ 人氣：有人緣。

小典故

福木整年常綠，橢圓的葉形極似日本古代錢幣，因此取名為「福木」，又稱「福樹」或「金錢樹」，一般認為栽種此樹可招財得福，有五福臨門的象徵，常作為校園前庭的植物，許多人也都喜歡在室內放福木的盆栽，希望帶來好運氣。

植物知識通

福木為常綠中喬木，高可達二十公尺，枝幹密生，樹形呈圓錐挺立。福木產在菲律賓、台灣的蘭嶼與綠島，可做為行道樹亦可供為建材。樹脂可供黃色染料亦可供藥用，葉子厚又圓，少有落葉，許多人喜歡在庭園種這種樹木。

79

烏心石

樹仔名是烏心石
發出長長的青葉
有石頭的硬度
厝柱　寺廟柱筒　用汝來組

淺黃白色的花
實在真嬌氣
台灣特有的樹種
也通做圓圓的牛車輪

Oo sim tsiòh

Tshiū á miâ sī oo sim tsiòh

Huat tshut tn̂g tn̂g ê tshinn hiòh

Ū tsiòh tsâu ê ngē tōo

Tshù thiāu sī biō thiāu tang īng lí lâi tsoo

Tsián n̂g pèh sik ê hue

Si̍t tsāi tsin suí khì

Tâi uân tik iú ê tshiū tsíng

Ia̍h thang tsò înn înn ê gû tshia lín

1. 烏心石是台灣特有種，常生長於全島低地100至2200公尺中海拔山區。張憲昌／攝
2. 樹幹通直高挺，樹皮灰褐色，具有斑紋，略光滑。張憲昌／攝

小典故

烏心石乃本土植物，它的名字由來是因為心材初呈紅褐色，後變為黃褐色、黑色，而且堅硬如石，故名之為「烏心石」。因樹皮斑紋像鱸鰻的斑紋，又被伐木工人取名作「鱸鰻」。

烏心石早期名列省產闊葉木材中的一級木，木材品質優良、堅硬強韌、細密光滑，是製作家具、

硬強韌、細密光滑，是製作家具、硬強韌、細密光滑，是製作家具、

屋柱、砧板、匾額和寺廟柱筒的貴重木材，在早期農耕的時代，還是製作牛車輪的木材來源。

植物知識通

烏心石是木蘭科，常綠喬木，屬於台灣特有種，生育於海拔兩百至兩千兩百公尺之闊葉林中。托葉環顯，芽鱗均被有茶褐色絹毛。葉互生，革質，長橢圓形，全緣。花朵腋生，淡黃白色，可做庭園觀賞用。其木材品質優良，用途亦廣泛，與牛樟、櫸木、台灣擦樹、毛柿等樹種並列為台灣闊葉五木，亦即最好的五種闊葉樹木材。

紅樹林

紅樹林　恬海埔
天未光　海水來敲門
暗光鳥　飛倒轉
敢是轉來揣眠床

海風冷霜霜
紅樹林照著日頭光
白鴒鷥趕緊來起床
飛去海底掠魚兼梳妝

Âng tshiū nâ

Âng tshiū nâ tiàm hái poo
Thinn buē kng hái tsuí lâi khà mĥg
Àm kong tsiáu pue tò tng
Kám sī tng lâi tshuē bîn tshĥg

Hái hong líng sng sng
Âng tshiū nâ tsiò tiȯh jit thâu kng
Pėh lîng si kuánn kín lâi khí tshĥg
Pue khì hái té liȧh hî kiam se tsng

1. 紅樹林生長於亞熱帶和溫帶，台灣主要分布在西部沿海各河口附近。張憲昌／攝
2. 每年約5～7月，水筆仔開出花絲細長的白色小花。張憲昌／攝

字詞解釋

❖ 海埔：海埔地、潮埔。
❖ 暗光鳥：夜鷺。
❖ 飛倒轉：飛回來。
❖ 轉來：返來。
❖ 揣：尋找。
❖ 白鴒鷥：白鷺鷥。
❖ 掠魚：抓魚。
❖ 梳妝：梳洗、打扮。

小典故

在我故鄉芳苑鄉的新寶地區，有一片紅樹林，就在王功漁港旁燈塔的北邊，這片紅樹林為夜鷺與白鷺鷥共同棲息之所，白天白鷺鷥出去覓食，夜鷺就回到紅樹林棲息，因此筆者寫著：「天未光　海水來敲門／暗光鳥　飛倒光　海水來敲門／暗光鳥　飛倒轉／敢是轉來揣眠床」記錄野鳥的活動情形。

植物知識通

紅樹科植物，有如水筆仔和五梨跤，其種子在果實尚未脫離植株時即發芽生長，待成熟掉落已是幼苗狀態，類似動物的胎生現象，故稱胎生植物。胎生苗掛在樹上，狀似一枝枝的筆，此即「水筆仔」名稱之由來。海茄苳屬馬鞭草科，欖李屬使君子科，兩者則無胎生現象。

輯三
食用植物

高麗菜　高麗菜

矮矮矮　閣　大箍呆

講汝是惟梨山來

肥白的體材

人人攏想欲愛

食一喙　外好汝敢知

Ko lē tshài

Ko lē tshài Ko lē tshài

É é é koh tuā khoo tai

Kóng lí sī uì lê san lâi

Puî pẻh ê thé tsâi

Lâng lâng lóng siūnn beh ài

Tsiảh tsit tshuì guā hó lí kám tsai

1. 高麗菜主莖粗短，葉片由內向外生長形成葉球，是台灣人的家常蔬菜。曹武賀／攝
2. 大量種植高麗菜的菜圃。曹武賀／攝

字詞解釋

❖ 大箍呆：一種用來嘲笑胖子的稱呼。
❖ 惟：從。
❖ 體材：身材。
❖ 食一喙：吃一口。
❖ 外好：多好。
❖ 敢知：可知道嗎？

小典故

彰化的埔鹽與溪湖一帶，種植許多蔬菜，美稱「蔬菜的故鄉」，筆者曾到埔鹽的永樂社區去演講，看到高麗菜、花椰菜因產量過剩，農民把菜做成有機肥，筆者建議他們曬成菜乾。後來筆者還把種青菜、晒菜乾的情形寫成〈種菜的阿嬤〉，收入《台灣囝仔的歌》一書中，頗受到聽眾喜愛。

植物知識通

高麗菜是一種蔬菜，整顆分切過後，要注意切口會慢慢的因為接觸空氣而變黑，如果放置在常溫之下，大概只能存放二到三天左右。不過在超市購買的高麗菜，通常都會包有一層保鮮膜，買回家之後將這一層保鮮膜剝除，再將高麗菜放進密封袋裡面，然後放進冰箱的蔬果保鮮室，如此一來就可以將保鮮的時間延長至一星期之久。

六月天　汗水涔涔滴
山坪頂　荔枝園
一葩一葩　紅記記
食入喉　甜　甜甜

想起　彼當年
皇宮內的楊貴妃
想欲食荔枝
親像　佇咧病相思

Nāi tsi

Lȧk gueh thinn kuānn tsuí tsȧp tsȧp tih
Suann pênn tíng nāi tsi hn̂g
Tsit pha tsit pha âng ki ki
Tsiȧh jip tshuì tinn tinn tinn

Siūnn khí hit tong nî
Hông kiong lāi ê Iûnn kuì hue
Siūnn beh tsiȧh nāi tsi
Tshin tshiūnn tī leh pīnn siūnn si

1. 荔枝果實的外皮暗紅色,有小瘤狀突起,內有一層白色甘甜的果肉。張憲昌／攝
2. 老荔枝樹枝繁葉茂、果實累累。曹武賀／攝

小典故

據說多吃荔枝有返老還童的功效,唐朝的美女楊貴妃最喜歡吃荔枝,每年六、七月份兩廣地區的荔枝成熟時,都快馬加鞭送到的荔枝去進貢,所以昔日兩廣地區京城的荔枝是列為貢品的。台灣也盛產荔枝,是深受台灣人喜愛的水果。

植物知識通

荔枝的果實呈球形或卵圓形,外皮有紋狀,果肉白色多汁,味道甘美。其極品有名「玉荷包」者,價格甚為昂貴。荔枝的營養成分為蛋白質、脂肪、無機鹽、粗纖維質、葡萄糖、維他命C、天然葡萄酸,一般人把荔枝列為補品之一,主要是荔枝中所含的天然葡萄酸特別多。

龍眼樹

阮兜　厝後的籬笆邊
有一欉　老硞硞龍眼樹
細漢　惦樹跤幌韆鞦
阿公　泡茶撚喙鬚

七月七　龍眼大粒
超起樹頂挽龍眼
順紲　拆鳥仔岫
阿公　罵阮眞夭壽

Lîng gíng tshiū

Gún tau tshù āu ê lî pa pinn
Ū tsit tsâng lāu khok khok lîng gíng tshiū
Sè hàn tiàm tshiū kha hàinn tshian tshiu
A kong phàu tê lián tshuì tshiu

Tsit gueh tshit lîng gíng tuā liáp
Peh khí tshiū tíng bán lîng gíng
Suñ suah thiah tsiáu á siū
A kong mā gún tsin iáu siū

1. 龍眼花又小又多，花朵基部有蜜腺分泌蜜汁。曹武賀／攝
2. 果實外形圓滾，果肉半透明味甜可吃。曹武賀／攝
3. 龍眼樹皮粗糙，枝條直立或斜上升，是經濟栽培果樹。張憲昌／攝

字詞解釋

❖ 阮兜：我家。
❖ 老硞硞：老態龍鍾、垂垂老矣。
❖ 細漢：小時候。
❖ 幌軁軁：溫軁軁。
❖ 撋喙鬚：拈鬍鬚。
❖ 赻起：爬上。
❖ 挽：摘。
❖ 順紲：順便。
❖ 鳥仔岫：鳥巢。

小典故

有首〈龍眼乾〉的歌：「龍眼乾，開雨傘，人點燈，伊來看，看啥貨？看新娘，新娘有彼大，無錢可去娶，娶入廳，看阿娘，阿娘無穿襖，拜兄嫂，拜嫂無穿裙，拜龍船，龍船弗弗飛，拜茶鍋，茶鍋後後滾，一個囡仔偷折竹筍，折麼事？要乎婆仔做月內，婆仔生啥物，婆仔生蟑螂孔孔跋。」

植物知識通

龍眼樹屬於無患子科龍眼屬，常綠喬木。樹皮茶褐色或灰褐色，葉為偶數羽狀複葉。四月開花，圓錐花序頂生或腋生，花為雜性，同株，小形。果實亦稱為「龍眼」，呈球形，黃褐色，外具不規則而不顯明的淺龜甲紋，有別名為「驪珠」、「荔枝奴」、「龍目」、「圓眼」。

闊茫茫的溪埔底
種眞濟西瓜
西瓜　圓　圓圓
食落喉　甜　甜甜
西瓜葉仔　缺　缺缺
阮欣賞關公的義氣
心肝像西瓜紅記記
為公理正義拚生死

Si kue

Khuah bóng bóng ê khe poo té
Tsìng tsin tsē si kue
Si kue înn înn înn
Tsiảh lòh tshuì tinn tinn tinn
Si kue hiòh á khih khih khih
Gún him sióng kuan kong ê gī khì
Sim kuann tshiūnn si kue âng kih kih
Uī kong lí tsìng gī piànn senn sí

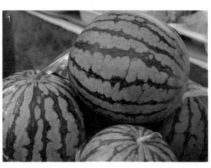

1. 西瓜果實，大小依品種而有所不同；外皮光滑呈綠色或黃色有花紋。張憲昌／攝
2. 果瓤多為紅色或黃色，甜而多汁，可鮮食或搾汁飲用，能消暑解渴。張雅倫／攝

字詞解釋

❖ 闊茫茫：視野很寬闊。
❖ 落喉：入口。
❖ 缺：形容西瓜葉鋸齒狀的缺口。
❖ 紅記記：形容顏色極紅。

小典故

施福珍有一首囡仔歌〈西瓜〉：「藤絲絲，葉缺缺，紅關公，白劉備，青張飛，桃園三結義。」把西瓜的三種顏色湊在一起，引申為桃園三結義，象徵《三國誌》中的關公、劉備、張飛。此歌也可做為西瓜的謎語。

植物知識通

西瓜葉互生，卵形或心臟形，葉片前端尖形，有缺刻，深裂成三片，葉柄長，花著生於葉腋，雄花雄蕊三個，花絲離生，雌花形似雄花，柱頭三個，腎形，花萼五片，鐘狀，每片呈披針形，長〇點二～〇點二五公分，花冠鐘狀，深裂，黃色，花瓣呈長橢圓形、卵形或圓形大。果近球形或橢圓形，果皮色淡綠、綠、青果、黃或有網紋，果肉紅色或黃白色。

鳳梨

無講　汝攏袂了解
咱咧想啥　神嘛知
廳頭囥一粒　王梨
期待家運　旺旺來

敬神　拜佛在心內
誠心誠意卡實在
袂使　喙唸經
手愛甲人相挣

Ông lâi

Bô kóng lí lóng buē liáu kái
Lán leh siūnn siánn sîn mā tsai
Thiann thâu khǹg tsit jiȧp ông lâi
Kî thāi ka ūn ōng ōng lâi

Kìng sîn pài hut tsāi sim lāi
Sîng sim sîng ì kah sit tsāi
Buē sái tshuì liām king
Tshiú ài kah lâng sio tsing

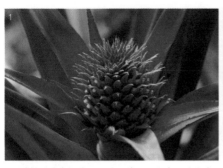

1. 鳳梨的果實，是由母株的葉心生出來，外皮多由頭部一目一目往上成熟變紅、變黃。曹武賀／攝
2. 鳳梨曾是台灣相當重要的經濟作物，被大量生產製成罐頭外銷到全世界。張憲昌／攝

字詞解釋

❖ 袂了解：不了解。
❖ 嘛知：也知道。
❖ 园：放置。
❖ 王梨：即鳳梨。
❖ 卡實在：比較實在。
❖ 袂使：不可以。
❖ 相挣：打架。

小典故

台灣民間有一種傳說：在大熱天吃鳳梨，會產生一種過敏現象，即「鳳梨沙症」，皮膚會出現斑疹、浮、腫、癢、煩躁等症狀，只要食用一般的鹽水就會緩解症狀，或者是吃鳳梨的時候，沾一點點鹽，就能夠預防。李時珍的《本草綱目》有記載：「鳳梨補脾胃、固元氣、壯精神、消痰、寬痞、解酒毒、

植物知識通

台灣於清康熙末年，才從東南亞引進鳳梨來栽培，當時有些人見其果實有點怪異，「其果實有葉一簇，狀似鳳尾」，乃引用《紅樓夢》中的「有鳳來儀」簡化成「鳳來」來稱呼這種水果。當切開鳳梨，聚合果的軸與梨相似，而「來」這個字又與閩南語的「梨」同音，所以在形、音、義三者條件的配合下，即名為「鳳梨」。

止酒後發渴、利頭目、開心廣志。」

土豆

八月八牽豆藤挽豆莢
剾土豆　免牛犁
透早剾到日落西
土豆用布袋來貯
細漢　阮用土豆做謎題
頂拋藤　下結子
大人囡仔　愛到死

Thôo tāu

Peh gueh peh khan tāu tîng bán tāu ngeh

Khau thôo tāu bián gû lê

Tsàu tsá khau kah jit lóh se

Thôo tāu iōng pòo tē lâi té

Sè hàn gún iōng thôo tāu tsoh bê tê

Tíng pha tîng ē kiat tsí

Tuā lâng gín á ài kah sí

1. 多年生花生栽植後，全年綠油油，且四季開黃花。曹武賀／攝
2. 花生一般皆栽培於沙地，莖蔓延於地上並開花後結出果實。曹武賀／攝
3. 花生的營養價值甚高，可作為食物及食用油。曹武賀／攝

小典故

有一首傳統的囡仔歌〈愛哭神〉唸著：「愛哭神，愛哭神，食飯配土豆仁。」是用來譏笑愛哭的孩子吃飯要配花生。「神」與「仁」為同韻。

植物知識通

台灣人說的「土豆」，日本人稱「落花生」，又稱「唐人豆」、「南京豆」，歐洲人稱它為「中國堅果」。花生是豆科雙子葉植物綱，為一年生草本植物，花生莖上開花，開花處進入土壤中結出果實，可作為一種油料的作物。

97

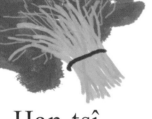

蕃薯　蕃薯　毋驚落土爛
總是枝葉　勢生湠
生甲歸田園閣歸山坪
豬仔　咬袂出聲

蕃薯　有情閣有義
散赤時　幫阮來止飢
毋驚風　毋驚雨
顧阮的腹肚合前途

Han tsî

Han tsî Han tsî m̄ kiann lȯh thôo nuā
Tsóng sī ki hiȯh gâu senn thuànn
Senn kah kui tshân hn̂g koh kui suann phiânn
Ti á kā buē tshut siann

Han tsî ū tsîng koh ū gī
Sàn tshiah sî pang gún lâi tsí ki
M̄ kiann hong m̄ kiann hōo
Kòo gún ê pȧt tóo kah tsiân tôo

1. 蕃薯的塊根營養價值很高，早期是窮苦人家的主食，現今則成為一種流行的健康食物。曹武賀／攝
2. 蕃薯葉再生能力很強，能迅速生長，是優良的深綠色蔬菜。曹武賀／攝

小典故

　　蕃薯與芋頭兩種植物，在台灣成為兩種不同人物的象徵。我們稱台灣出生的人為蕃薯；稱中國出生來台的人為芋頭；本省人與外省人結婚生的孩子稱「芋頭蕃薯」。俗話說：「蕃薯毋驚落土爛，枝葉代代會生湠。」象徵台灣人生命之強韌性格，在艱難的生活環境中也能生存並延續生命。

植物知識通

　　蕃薯是旋花科牽牛屬，多年生蔓草。莖細長，匍匐於地上，葉片呈卵形或心臟形，互生。地下有塊根，橢圓形，兩端尖，皮紫紅，亦有皮灰色肉白，及皮白肉黃者。七、八月時抽長花梗，開白色或淡紫色漏斗狀的合瓣花。除塊根可供做食糧，加工製成澱粉及粉絲外，亦可作為酒精、燒酒、飴糖、醋、醬油等釀造原料，嫩葉嫩莖可以作蔬菜。

　　蕃薯亦稱為「白薯」、「番薯」、「地瓜」、「甘藷」。

稱呼汝　麵包樹
樹頂的果子像麵包
葉仔　青翠大閣厚
果子烘出麵包芳
鼻味無食嘛輕鬆
伊的厝是恬台東

Mī pau tshiū

Tshing hoo lí　Mī pau tshiū

Tshiū tíng ê kué tsí tshiūnn mī pau

Hio̍h á tshinn tshuì tuā koh kāu

Kué tsí hang tshut　mī pau phang

Phīnn bī bô tsia̍h mā khing sang

I ê tshù sī tiàm Tâi tang

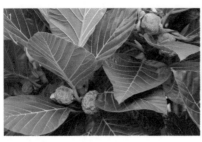

1. 麵包樹的果實富含澱粉，果肉疏鬆味甜，味似麵包。張憲昌／攝
2. 植株高大可達30公尺，葉片很大可至50公分。果實在7～9月間成熟。張憲昌／攝

字詞解釋

❖ 汝：你。
❖ 麵包芳：麵包的香味。
❖ 嘛：也。
❖ 伊的：他的。

小典故

傳說有一位虎克船長航行到大溪地，被島上的麵包樹所吸引，在一七九二年五月二十日的航海日誌寫著：「所有的樹陷入迷人、規律、迅速生長的愉悅中，我十分輕快地在船艙及長廊中，航向每一吋種滿麵包樹的地方。」此樹是太平洋地區島民重要的日常用品，也是主要食物。船長對麵包樹的經濟價值做了以下評語：「假如一個男人在其一生中花一小時種十棵麵包樹，他將完成對下一代的所有責任。」

植物知識通

麵包樹為常綠喬木，皮厚枝壯，葉厚又大，幼葉卵狀長橢圓形，長大葉片就裂開；有些葉子，全部都是有深裂的。雌雄同株，雄花先開。雌花開放較慢，小花密集叢生。果實是合生果，由多數花的子房密集聚生而成。七月下旬開始成熟，球形或橢圓形，成熟果是深黃色，外表突起。果肉是由花托變大生成的，成熟時橙紅色，柔軟富含澱粉，燒熟或蒸熟就可以吃，味道和麵包相似，所以這種樹叫麵包樹。

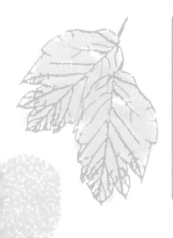

茶樹　愛惜山尾溜
有人將汝做成　苦茶油
去內傷　做月內

茶葉　挽去搝歸丸
做成高山茶　沖滾水
泡一泡好茶　請逐家

Tê tshiū

Tê tshiū ài tiàm suann bué liu
Ū lâng tsiong lí tsò sîng khóo tê iû
Khì lāi siong tsò guéh lāi

Tê hióh bán khì nuá kui uân
Tsò sîng ko suann tê tshiong kún tsuí
Phàu tsit phàu hó tê tshiánn ták ke

1. 茶園常位在排水系統良好的山坡地梯田，可以有效保持水份及方便採收。曹武賀／攝
2. 採摘茶葉是以食指與姆指挾住葉間幼梗的中部，藉兩指彈力摘斷茶葉。曹武賀／攝

小典故

認識詩人管管已經有一段日子，只是很少互動，最近蕭蕭策劃的「濁水溪詩歌節」，第一場特地為管管辦一場「管管八十壽慶詩畫展」，在明道大學展出「管簫二重奏」詩畫作品，在開幕現場獲詩人管管贈送《茶禪詩畫》一書。回來閱讀之後，對一幅飲茶圖中題詩「茶中自有茶中趣／莫須窗外問鷓鴣／月缺月圓

杏花天／來來去去活神仙」特別喜愛，特此記之。

植物知識通

茶樹屬於山茶科的常綠灌木。高約一至八公尺，枝多分歧。單葉互生，長橢圓形，氣味苦甘。十至十一月開白花，略帶香氣。果實為蒴果，成熟時呈暗褐色。苦茶樹的種子壓榨製成苦茶油，具有潤肝、清血、健胃整腸的功用。可當作一般食用油來烹煮食物，也可製成護髮劑或治療燙傷的藥膏。

薑　母

老薑母燖補藥　去傷兼解鬱

每日若食三片薑

身體勇健免擔憂

無病痛　長歲壽

魚仔湯　加芷薑絲

臭腥　去甲離　離離

清芳湯頭　喙瀾滴

食壽司　嘛參薑絲

Kiunn bó

Lāu kiunn bó tīm póo ioh khì siong kiam kái ut

Muí jit nā tsiah sann pìnn kiunn

Sin thé ióng kiānn bián tam iu

Bô pīnn tsiànn tn̂g huè siū

Hî á thng ke tsínn kiunn si

Tshàu tsho khì kah lî lî lî

Tshing phang thng thâu tshuì nuā tih

Tsiah sù sì mā tsham kiunn si

1. 薑栽植滿10個月時，已呈完全成熟老化，莖肉縮瘦、外皮粗厚多纖維，此時即為老薑。張憲昌／攝

2. 薑適合種在輕鬆肥沃、土層深厚、排水良好的砂質壤土。張憲昌／攝

小典故

薑性溫，乾薑性斂，對止腹療瀉效果顯著。《本草綱目》記載，生薑可治療：心痛難忍、胎寒腹痛、嬰兒啼哭吐乳，大便色青，狀如

驚風，出冷汗、產後腹內有血塊、瘡癬初發。薑母鴨是台灣人冬天進補時愛吃的料理。

植物知識通

薑屬蘘荷科是宿根性、顯花的單子葉草本植物，原產在印度。植株高約六十～九十公分，也有可達一百一十～一百二十公分，葉互生、濃綠色、長披針形，根莖多肉、不正、多扁平、色灰黃或黃。

金桔仔

阿蘭城的大樹跤
聽著歌仔戲起鼓　弄咚喳
吳沙合黃阿蘭
開山城的祖師爺

水果故鄉阿蘭城
村長　透早巡歸庄
金桔仔生甲歸田園
食金棗　年冬攏眞好

Kim kiat á

A lân siânn ê tuā tshiū kha
Thiann tiỏh kua á hì khí kóo lāng tōng tshānn
Gôo sua kah N̂g a lân
Khui suann siâ ê tsóo su iâ

Tsuí kó kòo hiong a lân siâ
Tshuan tiúnn thàu tsá sûn kui tsng
Kim kiat á senn kah kui tshân hn̂g
Tsiảh kim tsó nî tang lóng tsin hó

1. 扁圓形的金桔果實，成熟時為橘紅色。曹武賀／攝
2. 金桔樹屬芸香科多年生木本植物，可長至1～2公尺。曹武賀／攝

小典故

歌仔戲由福建漳州的民間歌謠，流傳到蘭陽平原的阿蘭城，結合車鼓戲的身段發展而成。「歌仔戲」是說唱藝術，而「車鼓戲」盛行於福建民間，先民們來到台灣以後將家鄉的「歌仔」及「車鼓」的動作融合在一起，形成歌仔戲的表演形式「本地歌仔」。多在廟埕或沿街遊行時演出，當時的演員均為男性，且不著戲服、沒有妝扮。由於演出的內容輕鬆逗趣，所以受到觀眾熱烈的歡迎。後來

「本地歌仔」融合其他劇種的精華，並穿著戲服粉墨登場，形成所謂的「歌仔戲」。

植物知識通

金桔仔又稱金橘、金棗，屬瓜果類。果實小，形狀為圓或橢圓形，熟時呈金黃色，可生食，或加工製成果餅、蜜餞，食用金桔有止咳化痰的功效。原產於中國大陸浙江省，二十世紀初由日本移植台灣，宜蘭是台灣的金桔盛產地，當地將金桔加工製成多種蜜餞，以「金棗糕」最為著名。

107

♪ 看樂譜
唱囡仔歌

山櫻

作　詞：康　原
曲／編曲：賴如茵
演　唱：賴如茵

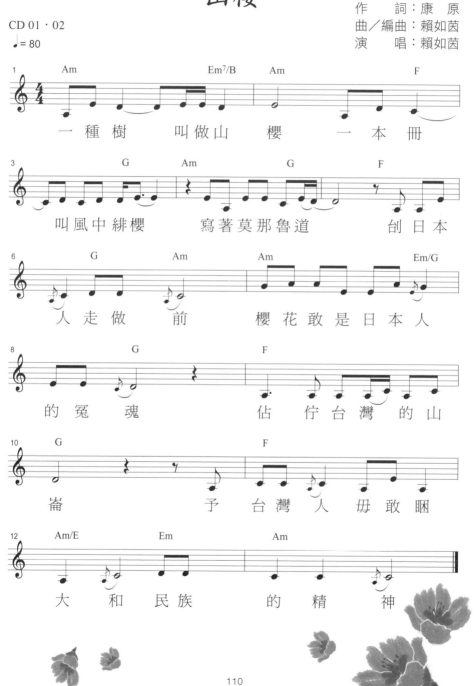

蘭花

作　詞：康原
曲／編曲：賴如茵
演　唱：賴如茵

CD 03・04

♩ = 116

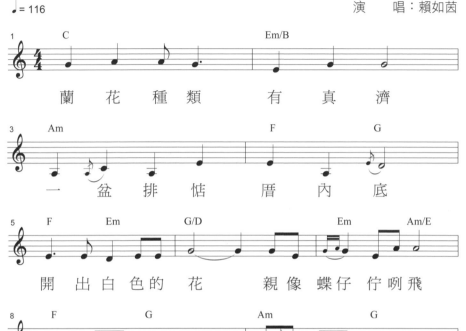

蘭　花　種　類　　有　真　濟

一　　盆　排　恬　厝　內　底

開　出　白　色　的　花　　親　像　蝶　仔　佇　咧　飛

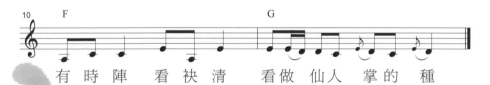

有　一　款　毛　蟹　蘭　　葉　仔　親　像　毛　蟹　形

有　時　陣　看　袂　清　　看　做　仙　人　掌　的　種

海芋

作　詞：康　原
曲／編曲：賴如茵
演　唱：賴如茵

CD 05・06

♩ = 116

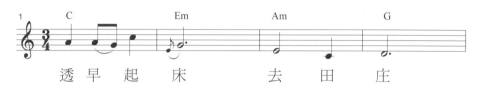

透早起床　去田庄

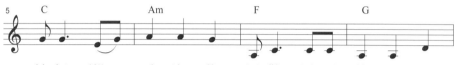

竹仔湖　看海芋　毋驚風雨落外粗

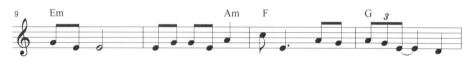

買一束　白色的芋花　送予　唱著海芋戀愛

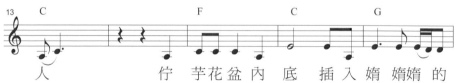

人　　佇芋花盆內底　插入婿婿婿的

百合花　翁某　合好閣富貴　合家平安

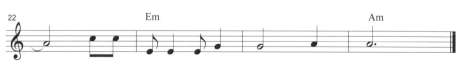

子孫　一代一代　真古錐

112

玉蘭花

作　詞：康原
曲／編曲：賴如茵
演　唱：賴如茵

CD 07・08

♩= 80

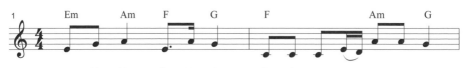

玉 蘭 花　有 夠 濟　　十 字 路 口 四 界 踅

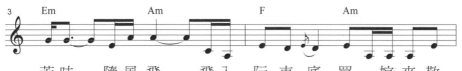

芳 味　隨 風 飛　　飛 入 阮 車 底 買 一 揢 來 敬

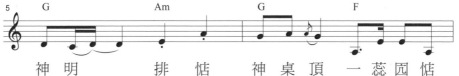

神 明　　　排 恬　神 桌 頂　一 蕊 囥 恬

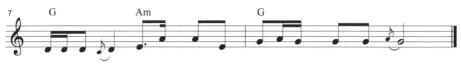

伊 的 胸 前 一 蕊 插 佇　阿 母 的　頭 毛 頂

玫瑰花

作　詞：康　原
曲／編曲：賴如茵
演　唱：賴如茵

CD 09・10

♩= 80

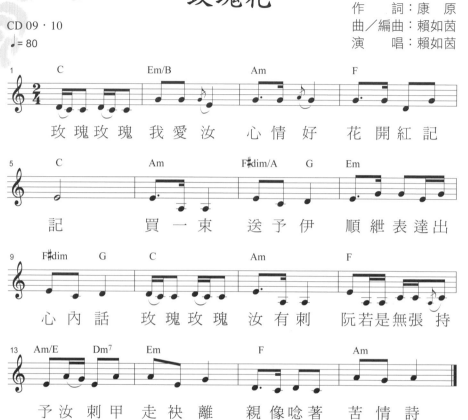

玫 瑰 玫 瑰 我 愛 汝　心 情 好　花 開 紅 記

記　　　買 一 束　送 予 伊　順 紲 表 達 出

心 內 話　玫 瑰 玫 瑰　汝 有 刺　阮 若 是 無 張 持

予 汝 刺 甲 走 袂 離　親 像 唸 著　苦 情 詩

114

菜瓜花

作　詞：康　原
曲／編曲：賴如茵
演　唱：賴如茵

CD 11・12

♩ = 124

菜 瓜 菜 瓜 開 黃花　菜 瓜 藤　牽 線 放 風 吹

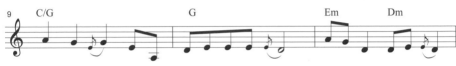

一 蕊花 兩蕊花 三 蕊花親像 風 吹予風 飛

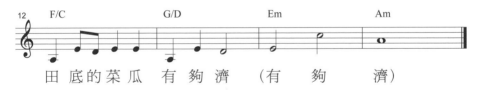

菜 瓜 茶 飲 落 清心閣退 火　菜 瓜擦 真好 洗

田 底的菜 瓜 有 夠 濟 （有 夠 濟）

鳳凰木

作　詞：康　原
曲／編曲：賴如茵
演　　唱：賴如茵

CD 13・14

♩= 92

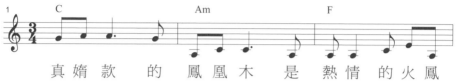

真婿款　的　鳳凰木　是　熱情的火鳳

凰　　　熱天時校園　　開甲滿滿是

一齣　一齣　　　　離別的　戲

七月的鳳凰花是　共同的記持　毋管以後

走佗位去　同窗親密的　感　情　袂使放袂記

116

藤仔花

作　　詞：康原
曲／編曲：賴如茵
演　　唱：賴如茵

CD 15・16

♩ = 80

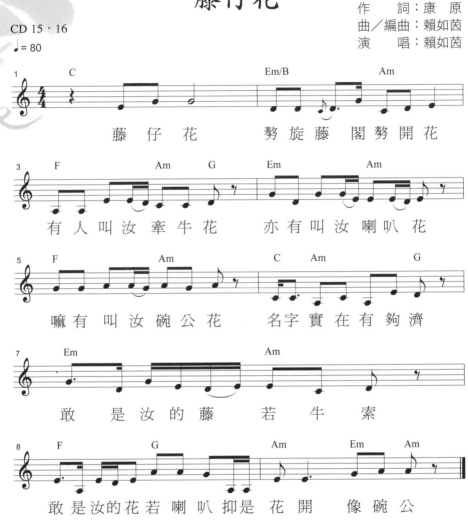

藤 仔 花　　勢 旋 藤 閣 勢 開 花

有 人 叫 汝 牽 牛 花　　亦 有 叫 汝 喇 叭 花

嘛 有 叫 汝 碗 公 花　　名 字 實 在 有 夠 濟

敢 是 汝 的 藤 若 牛 索

敢 是 汝 的 花 若 喇 叭 抑 是 花 開　　像 碗 公

117

天人菊

作　詞：康　原
曲／編曲：賴如茵
演　唱：賴如茵

CD 17・18

♪ = 112

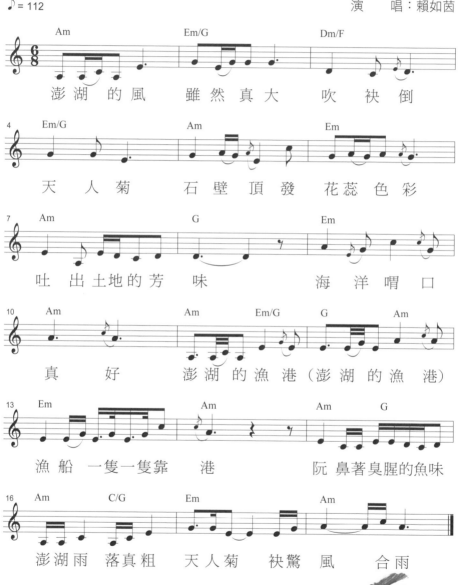

Am　　　　Em/G　　　　Dm/F

澎湖 的 風　雖然 真 大　吹 袂 倒

Em/G　　　Am　　　Em

天 人 菊　石壁 頂 發　花蕊 色彩

Am　　　　G　　　　Em

吐 出 土地 的 芳　味　　海 洋 唱 口

Am　　　Am Em/G G　Am

真　　好　澎湖 的 漁港（澎湖 的 漁　港）

Em　　　Am　　　Am　　G

漁船 一隻 一隻 靠　港　　阮 鼻著 臭腥 的 魚味

Am　C/G　　Em　　　Am

澎湖 雨 落 真 粗　天 人 菊　袂 驚 風 合 雨

118

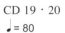

桂花

作　　詞：康原
曲／編曲：賴如茵
演　　唱：賴如茵

CD 19・20

♩ = 80

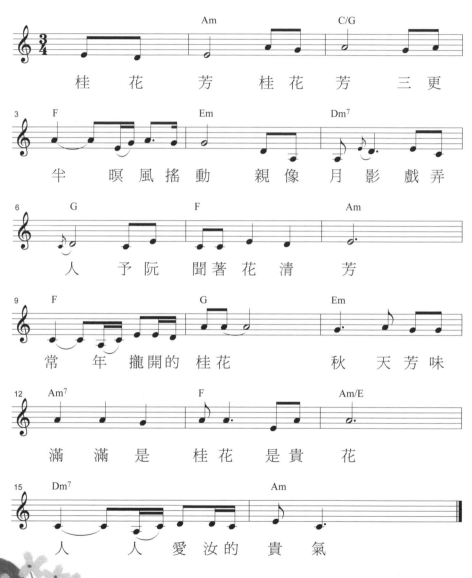

桂　花　芳　桂花　芳　三　更

半　暝風搖動　親像　月　影戲弄

人　予阮　聞著花清　芳

常　年攏開的　桂花　秋　天芳味

滿　滿是　桂花　是貴　花

人　人愛汝的　貴氣

隱居的野薑花

作　　詞：康　原
曲／編曲：賴如茵
演　　唱：賴如茵

CD 21 · 22

♩. = 60

貪 戀 著 山 婧　貪 戀 著 水 甜

貪 戀 著　風 的 芳　味

佇 蘭 陽 的 山 林 隱　居

走　揣 囡 仔 時 代 的　夢　做　一 個

半 月 型 的 水 池　種　一 片 野 薑 花 送 予

心 中 的 西 施　享 受　愛 情 的 滋 味

野菊花

作　　詞：康　原
曲／編曲：賴如茵
演　　唱：賴如茵

CD 23・24

♩ = 112

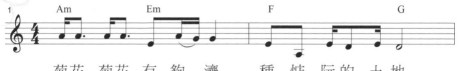

菊花　菊花　有夠　濟　　種恬　阮的　土地

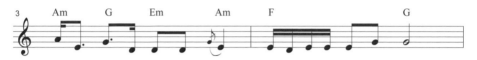

發佇　廣闊的　田　底　　阮的祖先勢　耕　地

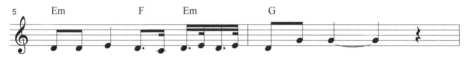

園中　央飛出一陣一陣　的　菊　花

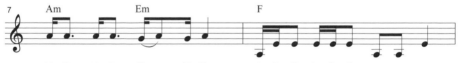

菊花　菊花　花　花花　　大蕊花　細蕊花颺颺飛

飛入花園　飛入神　　壇　　　　　有時

飛入深山石縫　做著　堅強的　　野菊花

菅芒

作　　詞：康　原
曲／編曲：賴如茵
演　　唱：賴如茵

CD 25 · 26

♩ = 92

菅 芒 花 白 泡 泡　開 佇 山 坪

合 坑 溝 風 來　吹 袂 走 雨 拍

嘛 袂 吼　菅 芒 花　軟 黕 黕

出 世 著 有 台 灣 心　爲 阮 遮 雨

崁 厝 頂 縛 做 掃 帚　清 房 間

柳樹

作　　詞：康原
曲／編曲：賴如茵
演　　唱：賴如茵

CD 27 · 28

♩ = 100

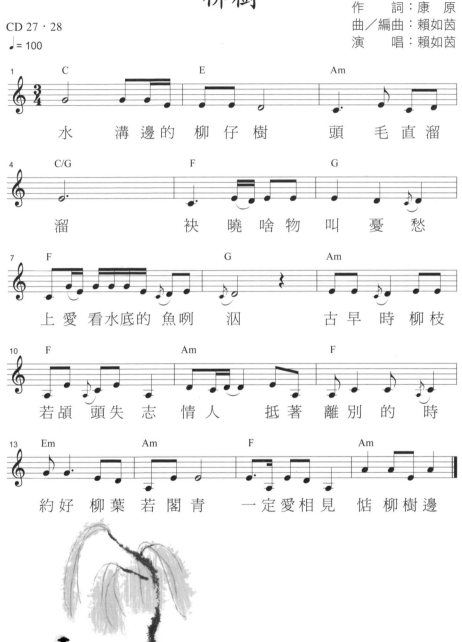

水　溝邊的 柳仔樹　頭　毛直溜

溜　　　袂曉啥物 叫 憂 愁

上 愛 看水底的 魚 咧　汭　古 早 時 柳 枝

若頡 頭失 志 情 人　抵著 離別 的　時

約好 柳葉 若閣青　一定愛相見 恬 柳樹邊

油桐樹

作　　詞：康原
曲／編曲：賴如茵
演　　唱：賴如茵

CD 29 · 30

♩ = 76

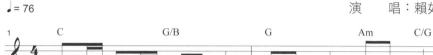

八 卦 台 地 的 油 桐 樹　　歸 山 坪 結 歸 球

開 花 白 波 波　　風 吹　　落 地

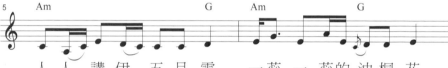

人 人 講 伊 五 月 雪　　一 蕊 一 蕊 的 油 桐 花

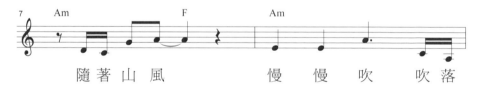

隨 著 山 風　　慢 慢 吹 吹 落

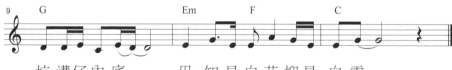

坑 溝 仔 內 底　　毋 知 是 白 花 抑 是 白 雪

鐵樹

作　詞：康　原
曲／編曲：賴如茵
演　唱：賴如茵

CD 31 · 32

♩ = 84

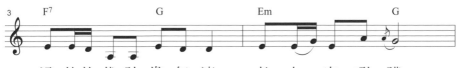

鐵　樹　若　會　開　花　　匏　仔　變　菜　瓜

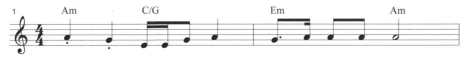

這　款　的　代　誌　攏　無　濟　　老　人　定　咧　講

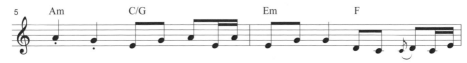

鐵　樹　若　開　花　著　欲　換　朝　代　真　濟　人　想　欲

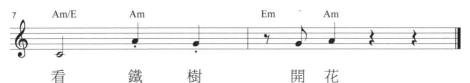

看　　鐵　樹　　開　花

125

埔鹽菁

作　　詞：康　原
曲／編曲：賴如茵
演　　唱：賴如茵

CD 33・34
♩ = 148

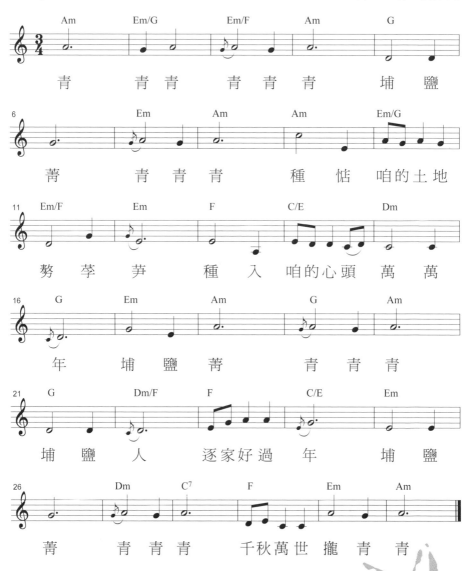

青　　　青青　青青青　埔鹽

菁　　青青青　種恬　咱的土地

勢莩芛　種入　咱的心頭 萬萬

年　埔鹽菁　　青青青

埔鹽人　逐家好過年　埔鹽

菁　青青青　千秋萬世攏青青

菩提樹

作　　詞：康原
曲／編曲：賴如茵
演　　唱：賴如茵

CD 35・36

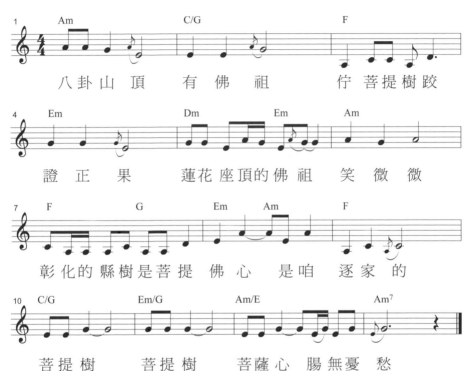

八卦山頂　有佛祖　佇菩提樹跤

證正果　蓮花座頂的佛祖　笑微微

彰化的縣樹是菩提　佛心　是咱　逐家的

菩提樹　菩提樹　菩薩心　腸無憂愁

苦苓仔

作　詞：康原
曲／編曲：賴如茵
演　唱：賴如茵

CD 37 · 38

♪. = 50

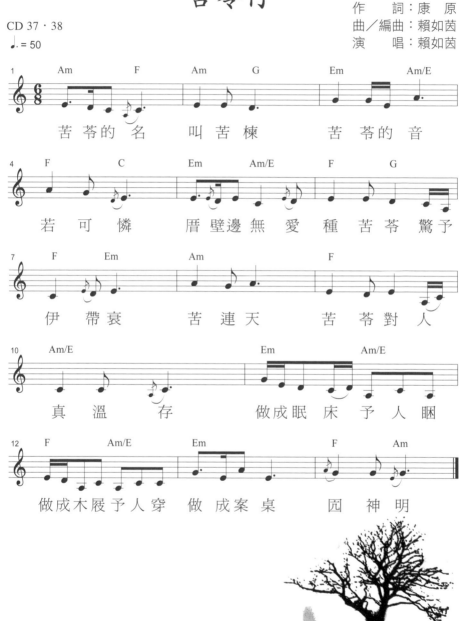

苦苓的 名　叫苦楝　苦苓的 音

若 可 憐　厝 壁 邊 無 愛 種 苦苓 驚 予

伊 帶 衰　苦 連 天　苦苓 對 人

真 溫　　存　做 成 眠 床 予 人 睏

做 成 木 屐 予 人 穿　做 成 案 桌　囥 神 明

茄苳樹

作　　詞：康　原
曲／編曲：賴如茵
演　　唱：賴如茵

CD 39・40

♩ = 76

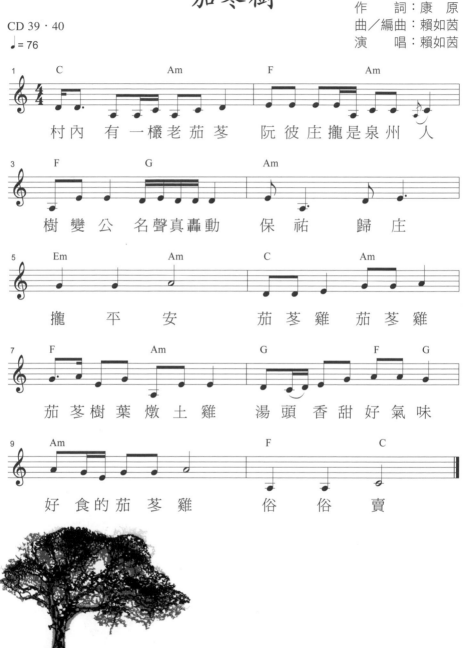

村內　有一欉老茄苳　阮彼庄攏是泉州　人

樹變公　名聲真轟動　保祐　歸庄

攏　平　安　茄苳雞　茄苳雞

茄苳樹葉燉土雞　湯頭香甜好氣味

好　食的茄苳雞　俗　俗　賣

馬拉巴栗

作　　詞：康　原
曲／編曲：賴如茵
演　　唱：賴如茵

CD 41・42

♩= 108

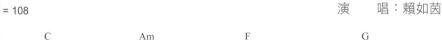

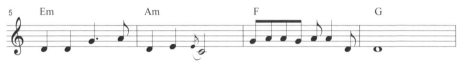

青　　青青青　青青　勇健的馬拉巴　栗

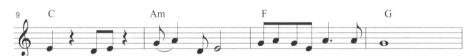

勢 開 花 閣 會 結 子　人攏叫伊美國土　豆

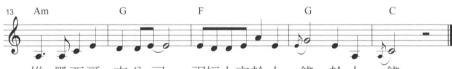

青　　青青　青　青青　葉仔青翠閣飽　滇

惟 墨 西 哥　來公司　祝福大家趁大　錢 趁大　錢

南洋杉

作　　詞：康原
曲／編曲：賴如茵
演　　唱：賴如茵

CD 43 · 44

♩ = 72

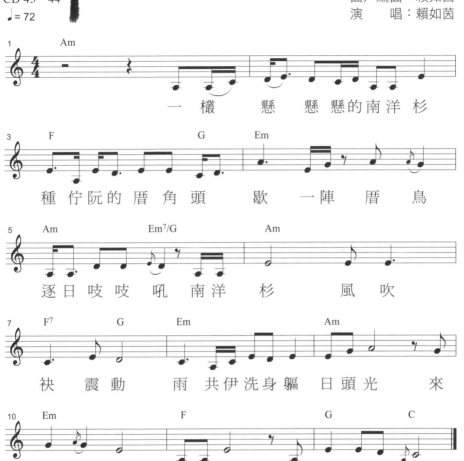

一　欉　懸　懸懸的南洋　杉
種佇阮的厝角頭　歇　一陣厝鳥
逐日吱吱吼　南洋　杉　　風吹
袂　震動　雨　共伊洗身軀　日頭光　來
相疼痛　南洋杉　　是阮兜的人

榕仔公

作　　詞：康　原
曲／編曲：賴如茵
演　　唱：賴如茵

CD 45．46

♩= 120

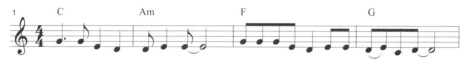

發喙鬚的　樹仔公　　看阮這陣猴囡仔戀　戀　戀

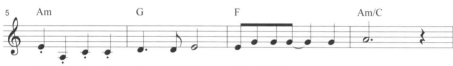

覕惦伊的　身軀邊　聽厝鳥仔　唱　歌

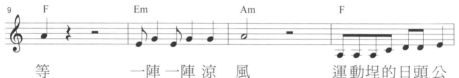

等　　　　一陣一陣涼　風　　　　運動埕的日頭公

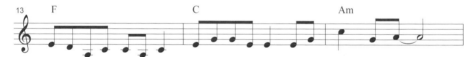

叫阮曝日兼運動　樹仔公是校　園的　土　地　公

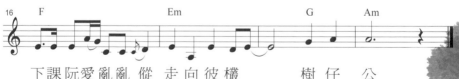

下課阮愛亂亂傱　走向彼欉　　　樹　仔　公

羅漢松的心情

作　詞：康　原
曲／編曲：賴如茵
演　唱：賴如茵

CD 47 · 48

♩ = 66

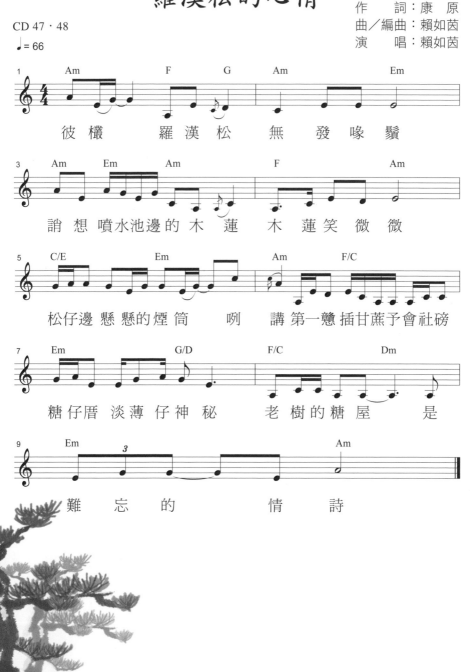

彼 欉　　羅 漢 松　無 發 喙 鬚

誚 想 噴 水 池 邊 的 木 蓮　木 蓮 笑 微 微

松 仔 邊 懸 懸 的 煙 筒　　咧　講 第 一 戀 插 甘 蔗 予 會 社 磅

糖 仔 厝 淡 薄 仔 神 秘　老 樹 的 糖 屋　　　是

難 忘 的　　情 詩

木麻黃的歌

作　　詞：康　原
曲／編曲：賴如茵
演　　唱：賴如茵

CD 49‧50

♩= 92

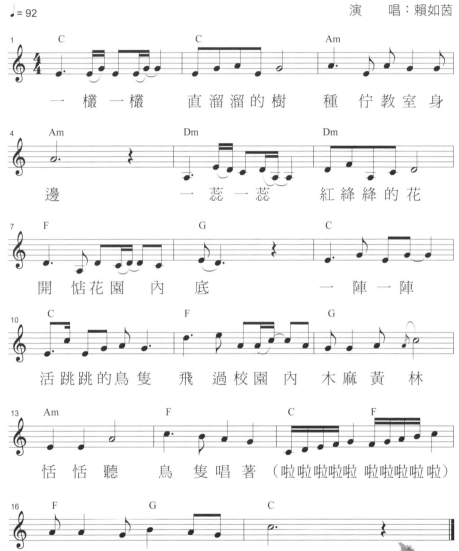

一欉一欉　直溜溜的樹　種佇教室身邊　一蕊一蕊　紅絳絳的花開佇花園內底　一陣一陣　活跳跳的鳥隻飛過校園內　木麻黃林恬恬聽　鳥隻唱著（啦啦啦啦啦 啦啦啦啦啦）讚歎老師的歌聲

相思樹

作　　詞：康　原
曲／編曲：賴如茵
演　　唱：賴如茵

CD 51 · 52

♩ = 128

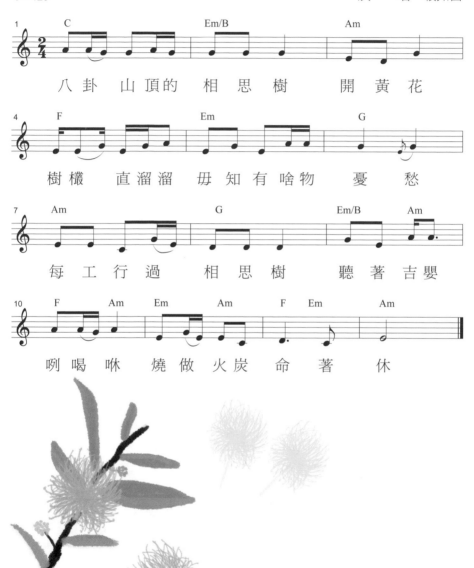

八卦 山頂的 相思樹 開黃花

樹欉 直溜溜 毋知有啥物 憂愁

每工行過 相思樹 聽著吉嬰

咧喝咻 燒做火炭 命著休

竹子

作　詞：康原
曲／編曲：賴如茵
演　唱：賴如茵

CD 53 · 54

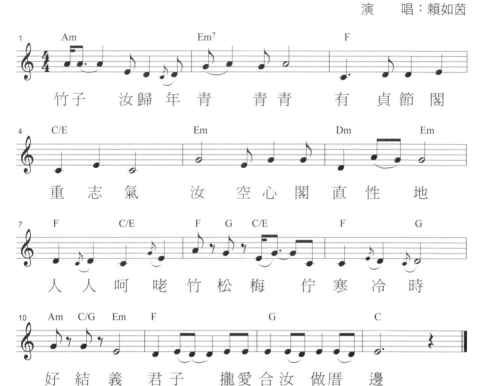

竹子　汝歸年青　青青　有　貞節閣

重志氣　汝　空心閣直性地

人人呵咾竹松梅　佇寒冷時

好結義君子　攏愛合汝做厝邊

樟仔樹

作　　詞：康　原
曲／編曲：賴如茵
演　　唱：賴如茵

CD 55・56

♩ = 92

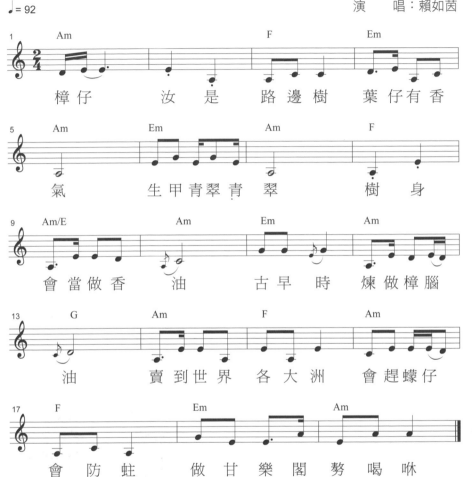

樟仔　汝是　路邊樹　葉仔有香氣

生甲青翠青翠　樹身

會當做香　油　古早時　煉做樟腦油

賣到世界　各大洲　會趕蠓仔

會防蚊　做甘樂閣勢喝咻

137

福木

作　　詞：康原
曲／編曲：賴如茵
演　　唱：賴如茵

CD 57・58

♩ = 80

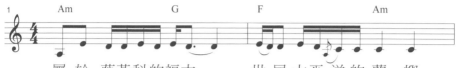

屬 於 藤黃科的福木　　世居太平洋的蘭　嶼

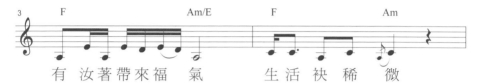

有 汝著帶來福　氣　　生活袂稀 微

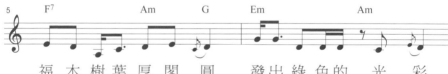

福 木 樹 葉 厚 閣　圓　　發出綠色的　光　彩

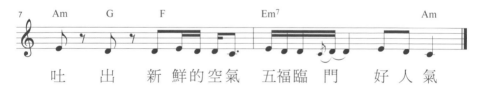

吐　出　　新 鮮的空氣　五福臨 門　好人氣

138

烏心石

作　詞：康　原
曲／編曲：賴如茵
演　唱：賴如茵

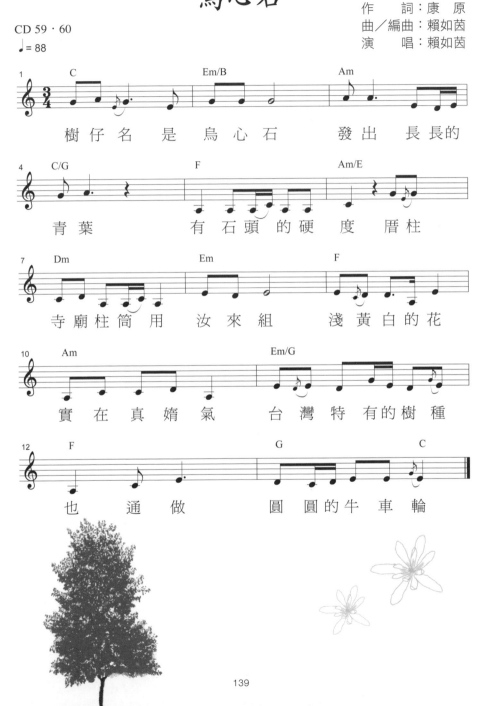

CD 59・60
♩ = 88

樹仔名 是 烏心石 發出 長長的
青葉 有 石頭的硬 度 厝柱
寺廟柱筒用 汝來組 淺黃白的花
實 在 真嬌氣 台灣特有的樹種
也 通 做 圓圓的牛車輪

紅樹林

作　　詞：康原
曲／編曲：賴如茵
演　　唱：賴如茵

CD 61 · 62

♩ = 108

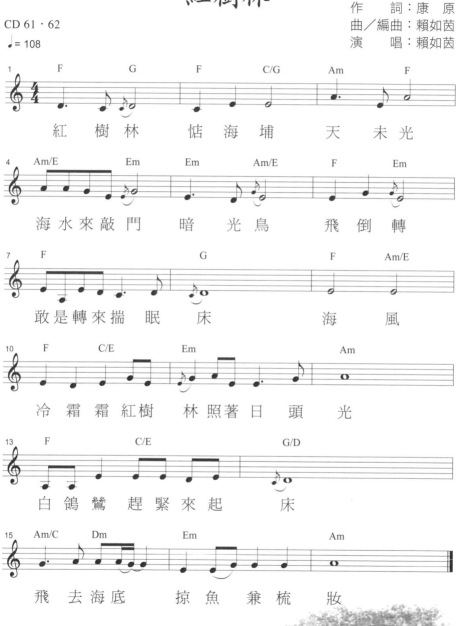

紅　樹　林　恬　海　埔　天　未　光

海　水　來　敲　門　暗　光　鳥　飛　倒　轉

敢　是　轉　來　揣　眠　床　海　風

冷　霜　霜　紅　樹　林　照　著　日　頭　光

白　鴿　鷥　趕　緊　來　起　床

飛　去　海　底　掠　魚　兼　梳　妝

高麗菜

作　詞：康　原
曲／編曲：賴如茵
演　唱：賴如茵

CD 63・64

♩ = 92

高 麗 菜 高 麗 菜　矮矮矮閣大箍呆

講　是　惟 梨 山 來　肥 白 的　體 材

人 人　攏 想　欲 愛　食 一 喙

外　好　汝　敢　知

荔枝

作　　詞：康　原
曲／編曲：賴如茵
演　　唱：賴如茵

CD 65 · 66

♩ = 80

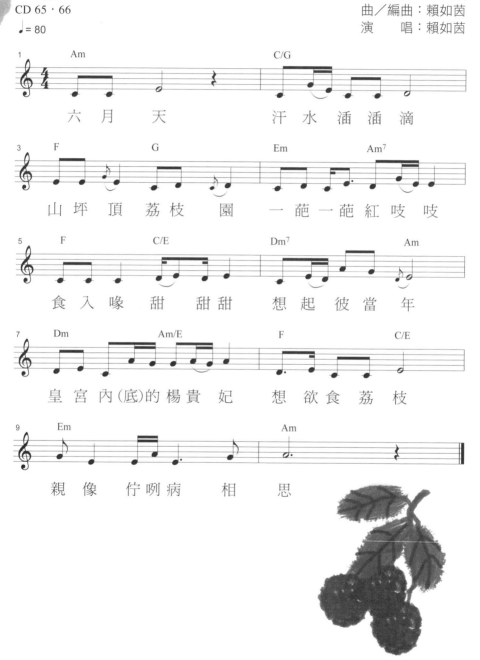

六 月 天　　汗 水 涵 涵 滴

山 坪 頂 荔 枝 園　　一 葩 一 葩 紅 吱 吱

食 入 喉 甜 甜 甜　　想 起 彼 當 年

皇 宮 內(底)的 楊 貴 妃　　想 欲 食 荔 枝

親 像 佇 咧 病 相 思

龍眼樹

作　詞：康　原
曲／編曲：賴如茵
演　唱：賴如茵

CD 67・68

♩= 69

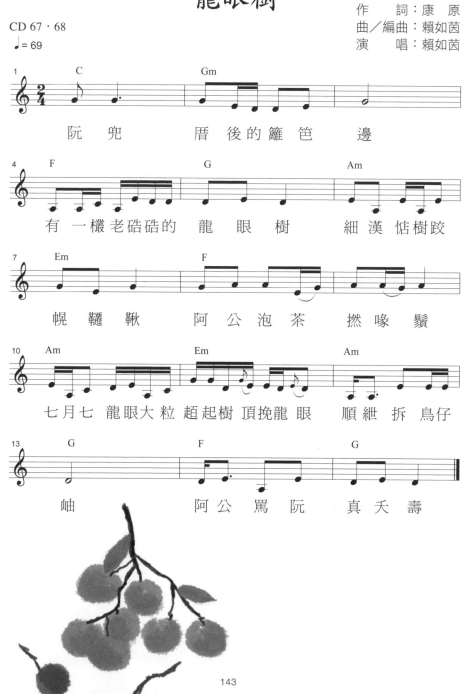

阮 兜　　厝 後的 籬笆　 邊

有 一 欉老 碴碴的　 龍 眼 樹　　細 漢 惦樹 跤

幌 韆 鞦　阿 公 泡 茶　撚 喙 鬚

七月七 龍眼大 粒 趒起樹 頂挽龍 眼　順紲 拆 鳥仔

岫　　　阿 公 罵 阮　真 夭 壽

西瓜

作　詞：康　原
曲／編曲：賴如茵
演　唱：賴如茵

CD 69・70

♩ = 88

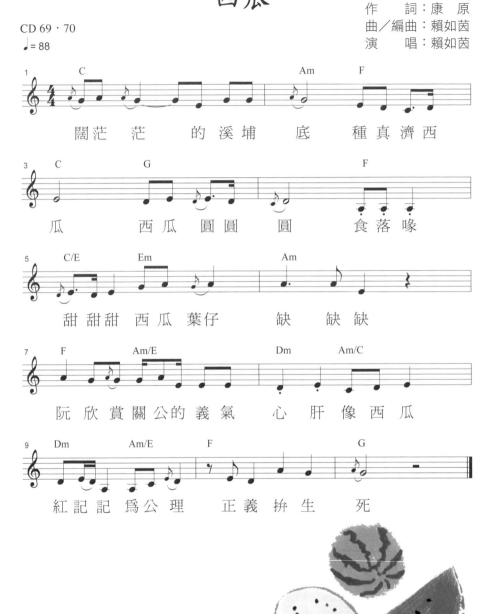

闊茫茫　的溪埔　底　種真濟西

瓜　　西瓜圓圓　圓　　食落喉

甜甜甜 西瓜葉仔　缺　缺缺

阮 欣賞關公的義氣　心 肝 像西瓜

紅記記 為公理　正義拚生　死

144

鳳梨

作　　詞：康　原
曲／編曲：賴如茵
演　　唱：賴如茵

CD 71・72

♩ = 124

1　C　G　F　G　F　Am/E

無　講　恁攏袂了解　咱　咧想啥

4　F　Am　Em　F　G

神嘛知　廳頭园一粒王　梨

7　Am　G　F　G　Em　F

期　待家運　旺　旺　來　敬神　拜佛

10　Dm/F　G　F　G　F

在　心　內　誠　心誠意　卡　實在　袂使

13　Am　Em　F　Em/G　Am

喙　唸經　手愛甲人　相　挣

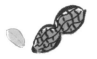

土豆

作　　詞：康　原
曲／編曲：賴如茵
演　　唱：賴如茵

CD 73・74

♩= 96

| Am | F | Am | G |

八 月 八　牽 豆 藤　挽 豆 莢　剾 土 豆

| F | G | C/E | F | C/E | F |

免 牛 犁　透 早 剾 到　日 落 西　土 豆 用 布

| G | C/E | Am | F | G |

袋 來 貯　細 漢　阮 用 土 豆 做 謎　題

| Am | G | F⁷ | G | F⁷ | G |

頂 拋 藤　下 結 子　大 人 囡 仔　愛 到 死

146

蕃薯

作　　詞：康原
曲／編曲：賴如茵
演　　唱：賴如茵

CD 75 · 76
♩ = 100

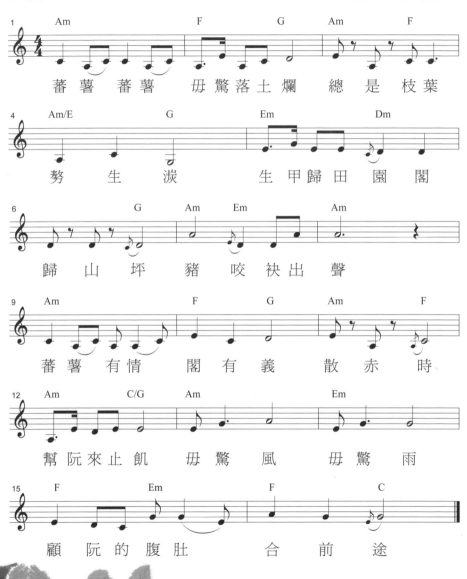

蕃薯 蕃薯 毋驚落土爛 總是 枝葉

勢 生 湠　　生甲歸田園閣

歸 山 坪 豬 咬 袂出 聲

蕃薯 有情 閣有 義 散赤 時

幫阮來止飢 毋驚 風 毋驚 雨

顧 阮的腹肚　　合 前 途

麵包樹

作　　詞：康　原
曲／編曲：賴如茵
演　　唱：賴如茵

CD 77・78

♩ = 92

稱　呼　汝　麵　包　樹　　樹　頂　的　果　子　像　麵　包

葉　仔　青　翠　大　閣　厚　　果　子　烘　出　麵　包　芳

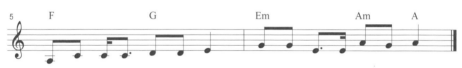

鼻　味　無　食　嘛　輕　鬆　　伊　的　厝　是　恬　台　東

茶樹

作　　詞：康原
曲／編曲：賴如茵
演　　唱：賴如茵

CD 79 · 80

♩ = 69

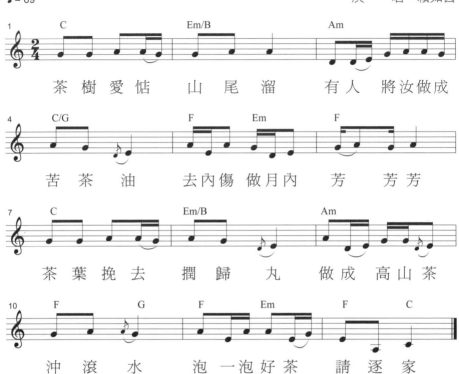

茶 樹 愛 惦　山 尾 溜　有 人　將汝做成

苦 茶 油　去 內 傷 做月內　芳　芳芳

茶 葉 挽 去　攑 歸　丸　做 成 高 山 茶

沖 滾 水　泡 一泡好茶　請 逐 家

薑母

作　　詞：康　原
曲／編曲：賴如茵
演　　唱：賴如茵

CD 81・82

♩ = 92

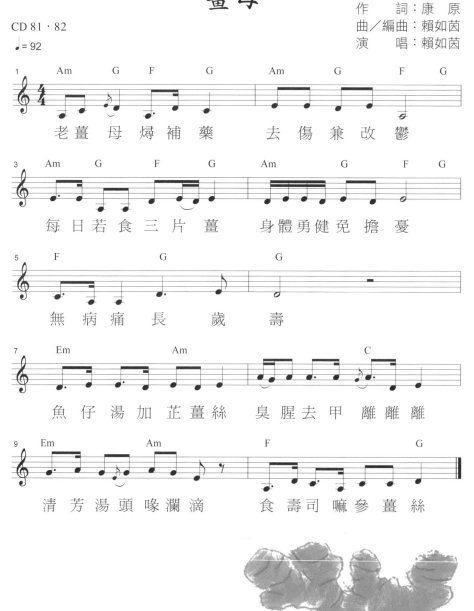

老薑母爌補藥　去傷兼改鬱

每日若食三片薑　身體勇健免擔憂

無病痛長歲壽

魚仔湯加芷薑絲　臭腥去甲離離離

清芳湯頭喉瀾滴　食壽司嘛參薑絲

金桔仔

作　詞：康　原
曲／編曲：賴如茵
演　唱：賴如茵

CD 83・84

♩ = 76

阿 蘭 城 的 大 樹 跤　聽 著 歌 仔 戲 起　鼓

弄 咚 喳（弄 咚 喳　弄 咚 弄 咚 弄 咚 喳）

吳 沙 合 黃 阿　蘭　開 山 城 的 祖 師　爺

水 果 故　鄉 阿 蘭　城　村 長 透 早　巡 歸 庄

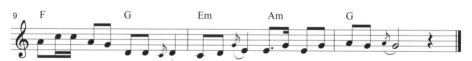

金 桔 仔 生 甲 歸 田 園　食 金 棗 年 多(逐多) 攏 真　好

151

小書迷015

逗陣來唱囡仔歌 I
──台灣歌謠動物篇
【附CD及樂譜】

康原／著　張怡嬅／曲
李桂媚／圖

160頁／350元

收錄46首囡仔歌，140張動物照片。康原以台灣諺語編成的童謠，也是具有自然知識的動物小百科。

逗陣來唱囡仔歌 I 內頁預覽

小書迷016

逗陣來唱囡仔歌 II
──台灣民俗節慶篇
【附CD及樂譜】

康原／著　曾慧青／曲
王灝／圖

160頁／350元

收錄45首囡仔歌，45張鄉土水墨畫。透過康原的台灣童謠，認識最有台灣味的民間習俗與節慶活動。

逗陣來唱囡仔歌 II 內頁預覽

小書迷018

逗陣來唱囡仔歌 III
──台灣童玩篇
【附CD及樂譜】

康原／著　林欣慧／曲
王灝／圖

152頁／350元

收錄42首囡仔歌，42張鄉土水墨畫。一邊唱囡仔歌，一邊學習最有台灣味的民間習俗與節慶活動。

逗陣來唱囡仔歌 III 內頁預覽

小書迷019

逗陣來唱囡仔歌 IV
──台灣植物篇
【附CD及樂譜】

康原／著　賴如茵／曲
李桂媚／圖

160頁／350元

42首囡仔歌，133張植物照片和繪圖。將生活中常見的植物編成台語童謠，讓孩子在快樂哼唱中，開始認識大自然生態。

逗陣來唱囡仔歌 IV 內頁預覽

小書迷017

囡仔歌
——大家來唱點仔膠
【附CD及樂譜】

康原／著　施福珍／詞曲
王美蓉／繪圖

192頁／450元

小書迷011

台灣囡仔歌謠
【附CD及樂譜】

康原／著　皮匠／譜曲
余燈銓／雕塑

160頁／280元

台語童謠大師施福珍精心編寫50首台灣傳統唸謠，附贈教唱CD及樂譜。是台灣街頭巷尾最流行的囡仔歌，一代代傳唱不輟。

一本兼具欣賞、學習價值的台語童謠讀本。收藏五〇年代鄉間兒童生活記憶，給大人、小孩無限歡樂的台灣囡仔歌謠。

囡仔歌內頁預覽

台灣囡仔歌謠內頁預覽

小書迷013

台灣囡仔的歌
【附CD及樂譜】

康原／著
曾慧青／譜曲

102頁／280元

彰化學013

台灣童謠園丁
——施福珍囡仔歌研究
【附樂譜】

康原／編

240頁／250元

收錄20首康原創作鄉土歌謠，詳盡注釋與導讀賞析台灣歌謠之美。首創附贈教唱版及欣賞版CD，讓你不僅能欣賞台灣歌謠之美，更能輕鬆跟著唱。

共收錄施福珍囡仔歌60首及許常惠、向陽等人分析評論，可謂最全面之施福珍囡仔歌研究。

台灣囡仔的歌內頁預覽

台灣童謠園丁內頁預覽

逗陣來唱囡仔歌Ⅳ——台灣植物篇／康原著；
賴如茵譜曲.——初版.——臺中市：晨星, 2010.09
面；公分.——（小書迷；19）

ISBN　978-986-177-375-9（平裝附 CD）

913.8　　　　　　　　　　99005071

小書迷 019

逗陣來唱囡仔歌Ⅳ ——台灣植物篇

作者	康　原
譜曲	賴如茵
主編	徐惠雅
編輯	張雅倫
台語標音	謝金色
繪圖	李桂媚
攝影	張憲昌、曹武賀
美術編輯	賴怡君

創辦人	陳銘民
發行所	晨星出版有限公司
	407 台中市西屯區工業 30 路 1 號 1 樓
	TEL：04-23595820　FAX：04-23550581
	行政院新聞局局版台業字第 2500 號
法律顧問	陳思成律師
初版	西元 2010 年 9 月 23 日
	西元 2018 年 1 月 30 日（二刷）

總經銷	知己圖書股份有限公司
	106 台北市大安區辛亥路一段 30 號 9 樓
	TEL：02-23672044 ／ 23672047　FAX：02-23635741
	407 台中市西屯區工業 30 路 1 號 1 樓
	TEL：04-23595819　FAX：04-23595493
	E-mail：service@morningstar.com.tw
	網路書店 http://www.morningstar.com.tw
讀者專線	04-23595819#230
郵政劃撥	15060393
戶名	知己圖書股份有限公司

印刷	上好印刷股份有限公司

定價 350 元

ISBN：978-986-177-375-9
Published by Morning Star Publishing Inc.
Printed in Taiwan

更方便的購書方式

(1) 網站：http://www.morningstar.com.tw
(2) 郵政劃撥 帳號：15060393
　　　　　戶名：知己圖書股份有限公司
　　請於通信欄中註明欲購買之書名及數量
(3) 電話訂購：如為大量團購可直接撥客服專線洽詢

◎ 如需詳細書目可上網查詢或來電索取。
◎ 客服專線：04-23595819#230　傳眞：04-23597123
◎ 客戶信箱：service@morningstar.com.tw